這樣憶起陳百強

（增訂版）

黃國恩——著

非凡出版

增訂版序

《這樣憶起陳百強》增訂版帶給我再一次的驚喜！

二〇一九年七月書展時我出版了《這樣憶起陳百強》，在此非常感謝非凡出版梁卓倫先生的用心和全力支持，還要感激音樂人趙文海老師的鼎力幫忙，蒞臨新書發佈會現場，並分享了一些與Danny合作期間的回憶片段！《這樣憶起陳百強》在書展期間銷量相當理想，深感榮幸。到同年十月，初版書籍接近售罄，加印推出第二版，往後更推出了有聲書等紙本書籍以外的載體，以上皆令我感到喜出望外。

在此分享一下《這樣憶起陳百強》的創作構想：

最初的創作意念，主要是以Danny的歌曲作為與讀者之間的橋樑，藉着評論歌曲的演繹及風格、時代環境的變化，將Danny的音樂成長過程一步步的呈現於讀者眼前，與此同時穿插他的故事，希望既讓老一輩樂迷懷念之餘，亦令年輕一輩的新樂迷循着

這個方向，加深了對這位歌手的認識，繼而進一步了解香港樂壇歷史的變遷。

由於最初的概念是以 Danny 的個人專輯為主軸，因此當時並沒有將部分新曲精選作品集的新歌、一些於合輯內發佈的歌曲及與其他歌手的合唱作品收錄在首兩版的《這樣憶起陳百強》內。

直至二〇二一年底，我收到很多香港樂迷的查詢，告訴我在書店內買不到《這樣憶起陳百強》，只能於公共圖書館借閱。此外，在一些海外地區，包括鄰近的澳門、星馬甚至美加等地，都有一些 Danny 的歌迷，經由 WhatsApp、Facebook 等渠道向我查詢購買書籍事宜。能在書籍出版的兩年間得到樂迷熱烈支持，實在是非常榮幸。

後來經查詢，才發現第二版的存貨經已售罄，出版社因此與我商討加印的可能性。最終在二〇二二年八月，落實製作《這樣

憶起陳百強（增訂版）》。身為作者的我，非常感恩能夠推出增訂版，在和出版社編輯討論過後，決定在原有基礎上，加入部分收錄在各張精選和合輯內的單曲、一些 Danny 與其他女歌手的合唱作品，和二〇一八年推出的《環球高歌陳百強》翻唱專輯，並作出更詳盡的評論。希望能作為我對支持本作品的樂迷們的一點心意，將 Danny 的精彩金曲評論以更完整的畫面呈現讀者眼前！

再次感謝大家的支持！

黃國恩

二〇二二年九月

序

作為 Danny 的樂迷，他的每一首歌早已深印腦海，但要書寫一本關於 Danny 的書，自問是極大的挑戰。經過差不多半年時間，翻查過往很多資料，到內地探訪陳百強媽媽，並接觸了很多曾經與 Danny 共事的音樂人、唱片騎師，以至多年來對 Danny 不離不棄的樂迷，令我對 Danny 有更深入的了解，以至感到，原來還有這麼多人愛護他。

本書將 Danny 的生平分為四個階段，這主要是為了方便寫作和理解，其實 Danny 閃亮一生，又豈能為他劃界？至於 Danny 二十多張專輯的評論，都是以全新粵語大碟為主，部分精選碟、Remix 或 EP，因篇幅所限，就不放在本書了。

本書得以完成，要感謝陳百強媽媽、趙文海先生、楊繼興先生、夏妙然博士、Alice Siu、小兜、Daisy 以及一眾陳百強 fans 們，另外，能夠在一年內出版第二部著作，得感謝非凡出版的高

筆者與陳媽媽合照。

級經理梁卓倫先生，以及其他幫忙設計、排版的工作人員。作為Danny樂迷的我，能夠有機會執筆，表達自己對Danny的感受，實在十分感恩。

黃國恩

二〇一九年七月

前言

從小喜歡聽歌的我，深受粵語流行曲的熏陶，當中最早接觸和最有印象的，要數鄭國江創作的兒歌〈跳飛機〉，還有許冠傑的〈鬼馬雙星〉，以及電視劇《江湖小子》、《陸小鳳》的主題曲。

至於第一首非電影或電視劇歌曲，就是陳百強的〈眼淚為你流〉了。那是一九七九年，我剛好十歲，在收音機第一次聽到這歌，其時我已累積一定聽歌「經驗」，只覺歌詞內容直接，唱得很有感情，總之就是「好啱聽」。隨後，陳百強這名字和歌聲，開始在電視節目及收音機裏常常聽到。

八十年代，是卡式錄音帶盛行的年代，其時零用錢不多，所以我購買錄音帶時都會相當謹慎，當年我十分沉迷劇集歌，取捨之下，Danny 這首張專輯《First Love》就沒有買下來。Danny 的歌聲，往往是從小小的 AM 收音機聽到。當年，除了家裏、學校對面的士多，還有最常留連，位處油麻地小學旁邊的冰室餐廳

內，都可聽到收音機節目；因為我是下午校學生，往往利用上學前的三十分鐘，趕到那裏，一邊吃着八毛錢的鮮油多，一邊跟同學閒聊或做功課，耳邊傳來的，就是收音機播放的音樂節目。已忘記是哪個節目了，但那DJ總是重複播放Danny的歌曲；年少時的記憶，就這樣跟Danny的歌掛勾，印象難忘。當時，除了主打歌〈眼淚為你流〉外，〈留住夕陽〉、〈恩情〉和《Frist Love》等都是播放較多的歌曲。兩年下來，我就在收音機聽過無數遍的〈飛越彩虹〉、〈喝采〉、〈有了你〉、〈太陽花〉和〈念親恩〉等，很自然地，我成為了陳百強的小fans。

其後，陳百強推出《突破精選》，我因為非常喜歡電視劇《突破》的插曲〈漣漪〉，便花了兩個多星期，儲下零用錢，買了我生平第一盒Danny的卡式帶，而且愛不惜手。卡式帶的音色深印腦中，但可能因為播放次數太多，而且磁粉脫落，不多久，這卡式帶

便損壞了。當年真的希望可以擁有 Hi-Fi 組合，感受那不同的聲音。數年之後的一九八六年暑假，我正式踏入社會工作，並且用第一次收到的工資，買下一部雙卡式錄音機，開始感受身歷聲的效果；當年購入的一套《精裝陳百強》雙卡帶，除了能重溫他的效果和演繹。直至半年後，擁有第一部套裝唱機，我終於開始重新收集 Danny 的黑膠唱片。那些年，要找尋二手唱片並不容易，尤其是歌手們的首張大碟，Danny 當然亦不例外了。花了一個多月的時間，終在一九八七年一月找回那張小學時曾經錯過的《First Love》大碟，花費了二百五十元，這價錢在當年來說絕不便宜，但能夠聆聽唱片，那份感覺就是不一樣，而我亦正式開始自己收藏唱片的旅程了⋯⋯

目錄

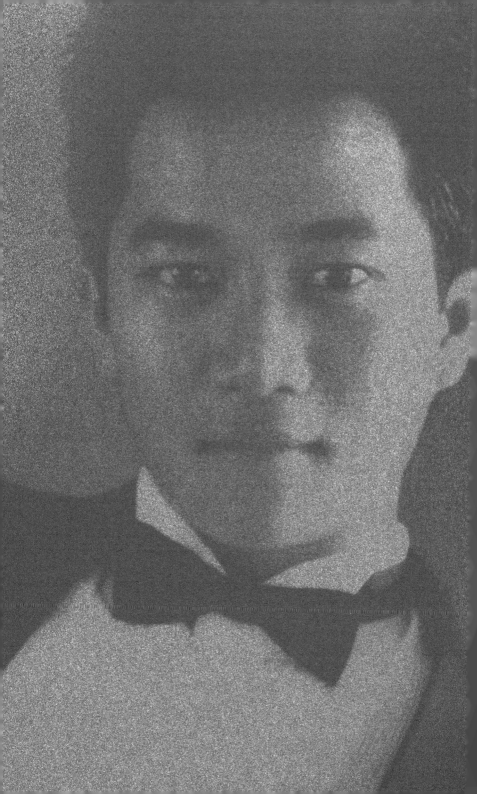

第一章

巨星之初

1979 - 1982
（21 - 24 歲）

《First Love》
百代唱片
1979 年出版

《不再流淚》
百代唱片
1980 年出版

《陳百強與你幾分鐘的約會》
華納唱片
1980 年出版

《有了你》
華納唱片
1981 年出版

《突破精選》
華納唱片
1982 年出版

七十年代粵語歌市場興起

上世紀七十年代中起，一齣齣的電視劇熱播，《啼笑因緣》、《鱷魚淚》、《江湖小子》、《大家姐》、《書劍恩仇錄》、《狂潮》等，令看電視成為普羅大眾的日常消遣節目，當中的主題曲和插曲深印市民腦海，把自五六十年代被視為「文化較低」的粵語歌曲，推送至主流位置。其中，四大詞人：黃霑、盧國沾、鄭國江和鄧偉雄的創作力驚人，打造了多首朗朗上口、膾炙人口的劇集歌曲，多位六七十年代出道的歌手，當中包括：羅文、鄭少秋、關正傑、葉振棠、汪明荃、關菊英、張德蘭和葉麗儀，以至從台灣來港發展的甄妮等，皆藉劇集歌之勢，攀上歌唱事業的高峰。七十年代末至八十年代初，這批歌手可謂佔去粵語歌市場的半邊天。另一邊廂，歌影兩棲的許冠傑為粵語歌滲進不少新元

四歲時的陳百強。

素，多首歌曲熱播，深入民心。

粵語歌曲開始廣受認同，原創電影、電視劇歌曲在那數年間有增無減，加上不同媒體紛紛增設粵語歌曲排行榜，粵語歌市場潛力十足，唱片公司和電視台自是求才若渴，當中，不論是媒體舉辦的，還是民辦的歌唱比賽，大大小小，各式各樣，不少單純喜歡唱歌的，以至夢想成為歌星的年青人，都會參與其中，且水準甚高，既有創作人材，亦有不少是嗓子帶有天份的，若能獲得獎項，便很大機會引起唱片公司或電視台的注意——陳百強正是一例。

九歲時的陳百強。

年少時的陳百強與偶像陳寶珠合照。

歌唱比賽嶄露頭角

陳百強，洋名 Danny，生於一九五八年九月七日，是一位土生土長的香港人，屬戰後成長的香港新生代，父親陳鵬飛在中環經營鐘錶生意，是有名的鐘錶商人，他也曾是粵劇社團的成員，喜習粵曲，偶爾亦有開腔登台。生母姚玉梅亦是粵曲愛好者。

Danny 家中有三位同父異母的兄長陳百靈、陳百良、陳百敏及姊姊陳小儀。唯父母早年感情已經淡化，他童年時基本是與母親相依生活。沒有兄弟和姐姐作伴，日子都是在寂靜中度過；至少年時期，開始以音樂、繪畫等來排遣自己的寂寞，並燃起這方面的天才。據陳媽媽說，早在 Danny 八歲時，已在家中經常表演唱歌和跳舞，甚有表演慾。

九歲生日當天，父親邀請了 Danny 的偶像陳寶珠來為他慶祝，令這小小的影迷喜出望外，在偶像面前，他只有害羞的份兒，但這一幕相信令他畢生難忘。小時候已經喜歡表演的他，在一次偶然的**機會**下得到電視紅星森森的引介，為一部電影客串了一個小角色，Danny 身穿一套整潔的禮服，而且撫摸着鋼琴，在大銀幕下初試蹄聲。回家後，他開心了好一陣子。或許是這些點滴，令他有意無意向演藝方面發展。

自從 Danny 少年時開始學習電子琴後，恍似注定自己一生與音樂創作永不分離。在就學時間，就曾為一位同學的生日而作了一首歌。一九七四年，時年十六歲的他，首度參加「山葉」舉行的全港電子琴大賽，獲得初級組亞軍。中學畢業後，Danny 曾赴笈美國，但據陳媽媽說，Danny 接受不了那邊的沉悶生活，結果去了不久，就返回香港。回港後，於一九七七年九月參加無綫電

自彈自唱。

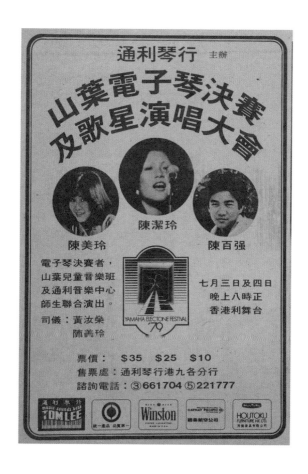

山葉電子琴決賽。曾得冠軍的陳百強任表演嘉賓。

視主辦的「流行歌曲創作邀請賽」，並以自己創作的作品〈Rocky Road〉參賽（此曲歌詞由陳欣健所寫），結果得了第三名。次年再度參加「山葉」的全港電子琴大賽，這次終於勇奪冠軍。嶄露頭角後，得到無綫的注意，於同年簽約，成為旗下合約歌手，Danny 正式進入娛樂圈，時年二十歲。

眼淚為你淚·一舉成名

作為一位新人，Danny 起初在電視台演出的機會不多，一度想過不如重返校園，繼續學業，直至遇上了伯樂譚國基。譚國基本是羅文的經理人，屬娛樂唱片公司，適逢百代希望向羅文挖角，譚國基即提出條件，若羅文過檔，百代即要力捧一位新人，那就

初出道的 Danny，因其歌曲風格清純，曾獲邀參加民歌演唱會，圖為「民歌龍虎榜」。

22

民歌龍虎榜

七九年九月十六日（星期日）晚上八時
九龍太子道明愛禮堂　票價：十二元
十五元
十八元

司儀　鄧英敏

關西蒙

李龍基

楊光

現代
青年人週報
MODERN TEENS
POST

MAURICE NG

佳聲琴行
Baldwin
KARLSEN PIANO CO., LTD.

陳百強

JACKSON
CHEUNG

瑞士寶路華
BULOVA

STEWART SO

WICKY LIU

TONIO

MAURICE OEI

鉄達時
TITUS

美輪
酒店

是陳百強。此舉足見譚氏對 Danny 非常重視，事實上，那時候香港樂壇沒有所謂的青春偶像，這裏可以見到譚氏對樂壇發展形勢的眼光。一九七九年，譚氏力邀多位重量級幕後人馬，當中包括顧嘉煇、Chris Babida（即鮑比達）和鄭國江等，為 Danny 炮製首張個人專輯《First Love》。考慮到陳百強年前以英文歌〈Rocky Road〉得獎，是以雖然當時粵語流行曲已幾成主流，仍決定以一半英文、一半粵語的歌曲來製作專輯。結果是：一舉成功！

在 Danny 這首張個人專輯中，分別有〈First Love〉、〈Rocky Road〉、〈眼淚為你流〉及〈留住夕陽〉等歌曲得到唱片公司力推，其中由他親自作曲、鄭國江作詞的〈眼淚為你流〉，將年青人失戀的傷痛心境唱得透切，此曲一出即大受年青樂迷歡迎，在當年劇集歌當道的市場中，猶如注入一股清流。

此曲在同年舉行的第二屆十大中文金曲頒獎禮中得獎；回看

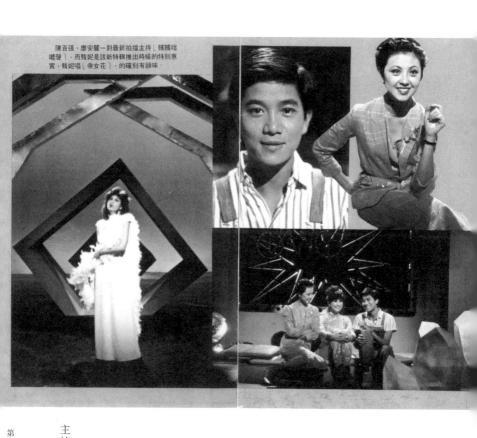

陳百強·廖安麗一對最新拍擋主持「纏綿咁嘅聲」，而甄妮是該新特輯推出時候的特別嘉賓，甄妮唱「帝女花」，的確別有韻味。

主持電視節目。

當屆十首得獎歌曲中，〈天蠶變〉（關正傑主唱）、〈楚留香〉（鄭少秋主唱）、〈像白雲像清風〉（汪明荃主唱）等全屬電視劇歌曲，才不過廿一歲的陳百強，在一眾「前輩」歌手中，實在耀眼。

同輩歌手·難望項背

回看一九七九年，同一時間以個人姿態首度推出粵語唱片的年青歌手有三位，分別是陳百強（《First Love》）、譚詠麟（《反斗星》）及張國榮（《情人箭》）。其中譚詠麟早在六十年代末已是樂隊 Loosers 成員之一，至七十年初改組成溫拿，已經累積一定人氣，然而，當他轉為個人發展後，卻未能承接樂隊走紅的氣勢，第一張個人粵語專輯反應不過不失（〈唱一首好歌〉曾打入

陳百強、張國榮、鍾保羅。

港台「中文歌曲龍虎榜」十大），往後更將發展重心轉至台灣電影圈，先後接拍了《忘憂草》等四部國語片，至一九八一年，更意外地憑《假如我是真的》奪得金馬獎最佳男主角。簡而言之，這時候的譚詠麟，在香港樂壇仍未稱得上發光發熱。

幾與 Danny 同時起步的張國榮，先在一九七七年參加「亞洲歌唱比賽」香港區選拔賽，選唱〈American Pie〉贏得亞軍，繼而獲麗的電視邀請加盟，取得主持綜合節目和參演劇集的機會。同年簽約寶麗多唱片公司，推出細碟〈I Like Dreamin'〉，至一九七九年，第一張個人粵語專輯《情人箭》而世。由參加歌唱比賽，簽約電視台，主持節目，並在同一時間推出首張個人粵語專輯，張國榮跟陳百強的出道軌跡，極為相似。另一邊廂的Danny，隨着首張粵語專輯中的〈眼淚為你流〉走紅，得到演戲的機會，更先後於《喝采》和《失業生》當上男主角，無獨有偶，

隨便聲或隨台

《喝采》電影廣告。

這樣憶起

陳百強

《失業生》。

兩齣戲的主角，除了他，就是張國榮，兩人在演藝圈子中，不知不覺成了幕前拍檔，也成了競爭對手。

張國榮的歌唱事業一開始並不順利。《情人箭》反應平平，令他在樂壇上一度經歷了低潮。反而陳百強愈戰愈勇，更藉着電影的推動，帶來更多廣受樂迷歡迎的作品，包括〈喝采〉、〈幾分鐘的約會〉、〈有了你〉、〈太陽花〉等，加上電影成功塑造其正面學生形象，兼且才華洋溢（不少歌曲由他親自作曲），因而迅速俘虜大量年青樂迷的心，有說他是香港「第一位年輕偶像歌手」。

一九八二年，Danny 僅推出三張半的粵語專輯，即迎來新曲加精選大碟《突破》。七十年代末至八十年代初，山道短短數年間，Danny 可說已奠定自己在樂壇的地位。事實上，當時其他唱片公司也在力捧不同的年青歌手，包括寶麗金的區瑞強、新力的蔡楓華、永恒的李麗蕊等，然而同輩歌手中，仍然難望其項背。

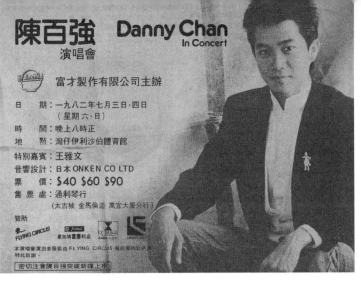

陳百強首個個人公開演唱會，在啟用不久的灣仔伊館舉行。

《突破》精選大碟廣告。

一九八二年七月，Danny 首度舉行公開個人演唱會——於啟用不到兩年的灣仔伊利沙伯體育館表演兩場，其時香港紅磡體育館仍未落成，很多演唱會就在這個可容納三千多位觀眾的場地舉行。主辦單位富才，也在兩個月後主辦了六場「關正傑總督演唱會」；其時關正傑已當紅，陳百強則是出道不久的新晉歌手，且不過廿四歲，足見其地位。

陳百強突破精選

陳百強演唱會特別嘉賓王雅文（現已公開發售）
日期：7月3日、4日

H93041
大碟快將上市

wea Records Ltd.
A Warner Communications Company

First Love：初露鋒芒

一九七九年，陳百強在 EMI 唱片公司正式推出首張個人大碟《First Love》。因着 Danny 此前多以英文歌參加歌唱比賽的背景，這專輯以中英文歌各半的姿態出現，當中英文歌曲〈First Love〉及得獎歌曲〈Rocky Road〉，以及兩首粵語歌〈眼淚為你流〉和〈留住夕陽〉都得到唱片公司落力推廣。其中，以〈眼淚為你流〉取得最大迴響。

這張專輯中，筆者認為 Danny 在粵語歌曲的表現較為得心應手，流露出清爽自然的一面，當時 Danny 不過廿一歲，其作品風格或多或少帶有校園味道、感覺清新，當中的歌曲注重年青人心態的表達，有面對挫折的態度、有年少時起跌步伐的描述，內容與當年以電視劇為主導的粵語歌有所不同，可說是拓展了新的方向。Danny 憑這專輯，迅即俘虜大量年青樂迷。

〈眼淚為你流〉
曲：陳百強
詞：鄭國江
編：Chris Babida

〈童年樂趣多〉
曲：Barry, Robin & Maurice Gibb
詞：鄭國江
編：Chris Babida

〈雨過天晴〉
曲／編：Jose RONO.
詞：鄭國江

作為唱片公司加推的主打歌，Danny 的表現沒有教人失望，雖然相當年青，但演繹此曲時已頗具大將風範，細緻的感情，沉穩的嗓子，俱能帶出一份失戀的傷感，第二段的感情更好，把一份渴望重修舊好的感情注入歌曲中，掌握到位。開首那一下掛斷電話的效果，更為此曲加了不少分數，據說那是經理人譚國基的意念，成功引起年青人慘遭拒愛的共鳴。鄭國江的歌詞，當然也要記一功。

改編自 Bee Gees 的英文歌曲〈*Massachusetts*〉，這歌的整體演繹是可以接受的，個人感覺 Danny 是以較平淡的語調去完成。一位青年回首童年往事，而這些回想是既純真又實在的，展現出直接而不造作的少年心態，是切合他年齡身份的作品。

輕鬆的樂曲，〈雨過天晴〉顧名思義就是兩口子解開誤會後，重新上路的心情，Danny 的演繹恰當，帶着開心跳躍的心情表達，有強烈的「兩小無猜」感覺！配樂亦非常合拍，清晰簡單的編曲，舒服自然。

〈恩情〉

曲：George De La Rue、Hal Shaper
詞：鄭國江
編：鍾肇峯

〈留住夕陽〉

曲：Kenneth Chan
詞：鄭國江
編：鍾肇峯

〈兩心痴〉

曲：Juliano Salerni
詞：陳百強
編：Chris Babida

個人認為陳百強當時仍未是時候演繹這類感覺較沉重的作品，有一種強說愁滋味的感覺，吐字用力了，感情有些生硬，這都是跟經驗和歷練有關的。

除了〈眼淚為你流〉，這是當年最有迴響的一曲。此曲的旋律很有張力，能牽動聽者的情緒，起伏有致，據鄭國江說，內容是以一位患有末期癌症的年青人作為藍本，並以夕陽作為勉勵的後盾。當年筆者並不知道歌曲本身的故事，但已被Danny的演繹所感動，他把那份悲傷表露無遺，與命運對抗的感覺很強，後來加上詞人的解釋，就更能感受到箇中滋味，是非常具鼓勵作用的一首作品。錄音方面很有畫面，剛柔並濟，樂器的分佈亦很好！不錯的作品。

Danny自己填詞的一首作品，是一首勵志的歌曲，開懷直接，演繹出一份不怕艱難辛苦的感覺，歌曲中有朋友互勉互勵的氣氛，以輕快的語調唱出，簡單、清爽。

這樣憶起

陳百強

34

〈*Holiday*〉

曲：Barry & Robin Gibb

編：顧嘉煇

Danny 演繹英文歌曲的水準，其實也不賴。〈*Holiday*〉的爽朗演繹有別於原唱，但見掌握節奏的能力不錯，歌曲的動感十足，而且編曲亦很用心，有地道風格！

〈*First Love*〉

曲／詞：陳百強

編：顧嘉煇

此曲是 Danny 能成為俘虜萬千女歌迷的亮點作品，抒情中帶有一份個人魅力，他的感情投入，從字裏行間的吐字中發放出來；一份少男的風度，清純而真摯，自然而生動。首段結他所帶動的氣氛亦是成功因素之一，將聽者直接帶入故事之中，一步步的投進去。

〈*Interlude*〉

曲：George De La Rue、Hal Shaper

編：Chris Babida

這曲與許冠傑的版本有很大分別，Danny 帶來的是一份純如清水的感受，可以說這就是青春的氣息，跟許冠傑帶有成熟一點的滄桑味道的演繹，各有特色，亦切合到各自的年紀。個人比較喜歡 Danny 在歌曲中所散發的純粹而帶有毅決心的演繹。

〈*Young girl*〉

曲：Jerry Fuller

編：顧嘉煇

輕快的節奏，Danny 演繹起來相當稱職，能牽引着歌曲中的情緒，聽者會自然而然跟着他所做的感覺而走。這首歌初見其個人風格以及把握歌曲的能力。

〈*I Just fall in love again*〉

曲：Steve Dorff、Gloria Sklerov、
Harry Lloyd、Larry Herbstritt

編：Chris Babida

〈*Rocky Road*〉

曲：陳百強
詞：陳欣建
編：Chris Babida

與〈*Interude*〉有異曲同工之妙，不論歌曲氣氛與演繹的感覺都很接近，但又各有味道，感情方面的控制不錯，情感到位，吐字以輕柔為主，把歌曲的意境吐露在音樂之中，成功把詞曲創作的融合點做好！讓聽者達到舒服而平和的氣氛中。

Danny 親自作曲的作品，由起首已見有層次鋪排，歌曲有着引領聆聽者用心去體會的步伐，讓大家領略歌曲的脈絡和起伏，以這樣的年紀，能創作這樣的作品，實具大將之風，難怪這作品能在歌唱比賽中取得獎項。

錄音簡評

以一九七九年 EMI 的錄音水準而言，這專輯算是中上之作，可惜英文歌曲的錄音相對中文歌曲較弱，人聲的清晰度略有不足，粵語歌曲則明顯地錄音水平較好！個別有些很出眾的作品，包括主打歌〈眼淚為你流〉、〈留住夕陽〉。首版黑膠唱片、盒帶、CD 全為反相錄音（專業錄音述語，意指：在播放專輯時，聆聽者感覺歌手正背向觀眾，面向牆壁唱歌，猶如有物件阻擋了人聲一樣，遇上這情況需要調校播放器材才能有更好的聆聽體驗），而最近環球唱片公司推出的兩批「復黑王」改為正相。

不再流淚：延續成功方程式

一九八〇年，Danny 推出第二張作品《不再流淚》。來到這一年，粵語歌在香港樂壇的地位已毋庸置疑，這張專輯也毋須再收錄英文歌作點綴。或許因為〈眼淚為你流〉着實太成功，唱片公司也在第二張專輯以此作延伸——派台歌〈不再流淚〉正正是〈眼淚為你流〉的續編。然而，可能樂迷始終對慘情失戀歌曲較受落，這首講述「箍煲」成功的作品，反應未及預期。儘管製作班底幾近原班人馬，但整體效果仍略嫌平淡。不過，Danny 的年青樂迷有增無減，這亦是不爭的事實。

〈不再流淚〉

曲：陳百強
詞：鄭國江

〈昨夜夢見妳〉

曲：陳百強
詞：鄭國江

〈熱舞太奇妙〉

曲：梁兆基
詞：鄭國江

是〈眼淚為你流〉的續編。在八十年代，不同粵語歌出現這類互相呼應的內容應屬首次。這歌是再次針對少男少女戀愛的作品，歌曲中給人感到主角「如今心境也晴」的喜悅；在演繹中，每句歌詞的感情都有起伏，有細緻柔和的，也有開懷表達的，聽到 Danny 在用心揣摩歌曲的感情定位。歌曲起首再度響起電話鈴聲，之後更加入 Danny 和女角的對白，顯見重複上一次的成功方程式。

作為對偶像山口百惠致敬的一首作品，亦曾經在日本現場獻唱給百惠聽，相信是 Danny 不會磨滅的記憶；歌曲中的讀白，並非粵語歌的首次，而唯一不同的是歌曲那份對偶像的尊重，用了放開懷抱的演繹，每句吐字鏗鏘，力量十足而恰到好處；細心留意，你就能感受到他句與句之間的感情層面在變化，令歌曲中的故事更能發揮想像空間。

帶有動感的歌曲。七十年代青年人的其中一個消遣節目，就是跳舞，這時期有大量以跳舞為主題的電影上映，因此這類型的歌曲，在七十年代末、八十年代初十分常見。這首作品的歌詞簡單，圍繞跳舞的想像空間為結構，配合了較輕鬆的節奏，Danny 以大男孩的身份切入，感覺流暢自然。

第一章　巨星之初

〈我心裏在唱〉
曲：鍾肇峯
詞：湯正川

〈初戀〉
曲：陳百強
詞：鄭國江

〈飛越彩虹〉
曲：鍾肇峯
詞：鄭國江

Danny 出道之初，予人能中能西的原因，主要是因為他可剛可柔的聲線控制，但另一方面，能與大師級人馬合作，亦是其中能燃起化學作用的契機，鍾肇峯與他所擦出的火花正是其中之一。這歌編曲類近小調，古色古香而帶有清新感覺。在 EMI 時期，前輩歌手羅文曾給予 Danny 不少意見，而這首歌曲的演繹，明顯感受到 Danny 開始把之前比較生硬的唱法稍作改變，聽起來亦更自然。

把〈Frist Love〉改編成中文作品的〈初戀〉，很溫暖，很溫柔，也有兩小無猜式的純真可愛。Danny 演繹起來，直接而真實，把少男對初戀的感受表露無遺，其說故事的能力到位。Danny 扮演鄰家男孩的角色，並且深情地吐露感情，實屬拿手本領，這首情歌，正是早年的代表。學生或少女們愛上 Danny，實在不無原因。

香港電台廣播劇的主題曲。鍾肇峯的拿手曲風，其先聲奪人的前奏鋪排，加上 Danny 氣定神閒的演繹，與歌曲的旋律氣氛配合得宜；吐字上的運氣吐納，顯示 Danny 有能力駕御這首歌，以當年仍為新人的他來說，是一首「考牌」的作品。往後，只要鍾肇峯有近似的前奏演繹作品推出，筆者很自然地會聯想到這首〈飛越彩虹〉！

〈傷得幾多次〉

曲：Kenneth Chan

詞：鄭國江

〈何必相識〉

曲：Kenneth Chan

詞：鄭國江

〈十×÷〉

曲：黃思雯

詞：鄭國江

同樣是少男少女式的小品情歌，Danny似放盡力量而唱，是他早期演繹歌曲的其中一種模式，有一氣呵成的感覺，但筆者認為，此曲的停頓位置比較少，是以每一段、每一句的情緒也近似，因而少了一點變化！幸好Danny仍是句句用心表達，全是真情流露，雖然感情的起伏少了，但絕不至流於表面。

與〈傷得幾多次〉的類型相近，同樣是傷感的自我表白，歌曲氣氛的節奏控制比上一首好一點。這些歌曲與歌手形象是有密切關係的，既然當時Danny是貼近「學生」的身份，那麼圍繞感情離離合合的歌曲，那份悲傷自是要直接表現，愛恨分明。

很特別的一首作品。以數學符號來表達感情的情歌，記憶中只此一首。Danny的演繹比較溫和，感覺用心自然，這作品把他溫柔婉約的一面展現出來，是一種個性的表達。筆者很喜歡那份純真的感情，這就是陳百強其中一種獨特氣質。

〈前路點走過〉

曲：梁兆基
詞：鄭國江

青春，就是經歷，勵志歌曲是其中一種極受歡迎的題材；一份自身流露的正能量，在早期 Danny 的作品比比皆是。承接首張專輯的〈留住夕陽〉、〈兩心痴〉，再來一首〈前路點走過〉，比起前兩者，這歌在演繹上的掌握有所進步，把歌詞的內容及想像化入自己的情緒中，融會貫通後再演繹出來，那份對前路茫茫的感受，卻仍堅強面對的態度，表現得十分踏實，使人聽後亦有所感應，不錯的作品，值得大家細細品嚐。

專輯中兩首純音樂作品似是互相和應，編曲非常到位，樂器的配合加強了聆聽的動力。〈眼淚為你流〉前段的憂怨感覺與後段的激昂教人耳目一新；〈飛越彩虹〉前段的氣勢與後段的溫和有協調作用，同樣是有高底層次的起伏，兩首作品都很有水準，值得重新細聽。

黑膠唱片與卡式帶全為反相製作，整張作品清晰度與立體感非常到位，人聲亦通透而有感情，是上好的錄音作品，一曲〈飛越彩虹〉成為試機之作。二〇一九年環球推出復黑王，是CD版本中最為突出的版本，至於早期《巨星之初》的三洋版，是已經調校為正相的作品，音色很好，是陳百強作品中早期錄音水準很高的一張。

陳百強與你幾分鐘的約會：
唱功進步

經歷 EMI 的兩張作品後，Danny 宛如已成「學生王子」了，而且接拍了首部電影——《喝采》。《喝采》是以幾位年青人為自己的理想而努力的勵志作品，現實中的陳百強，亦正為自己的歌唱事業奮鬥。

前兩張專輯反應不俗，但 Danny 始終是新人，難免予人稚嫩之感；部分歌曲演繹起來似是未能準確掌握當中的感情，亦有好些平淡的作品。來到這專輯，Danny 的唱功明顯進步，對於歌曲的氣氛、佈局等都能把握到位，掌控歌曲的能力有所提升，可說是漸漸開始形成自己的獨有風格。加盟華納後的第一張作品，加上電影的帶動，令 Danny 的音樂事業更上一層樓。值得一提是，這專輯有五首作品是由 Danny 作曲的。

〈喝采〉

曲：陳百強
詞：鄭國江
編：Chris Babida

〈飛出去〉

曲：陳百強
詞：鄭國江
編：梁兆基

因為一部電影《喝采》，令 Danny 的名字得以在影圈發亮，而電影主題歌曲《喝采〉（原名《鼓舞》）更成為他第一首面向更廣闊層面的觀眾，他的音樂才華也被再度肯定。Chris Babida 的編曲，起首以電子結他為前奏，帶入歌曲氣氛，就如一個跑步者在競賽跑道準備起跑般，一個很有畫面的佈局；Danny 以沉穩而細緻的演繹，逐步提升歌曲氣氛，把歌詞一段一段的加重吐字力量，將歌曲潛在的爆發力發揮出來，把鼓舞的動力帶出，很有張力；編曲中加進甚具震撼力的鼓聲，令歌曲得到相得益彰的效果，末段的靜態完結，把歌曲的層次提升。當然，沒有鄭國江的歌詞，編曲再好也失卻靈魂。能夠成為金曲，自有其特殊的火花和魅力！

如果說《念親恩》是為母親而寫的歌曲，筆者認為〈飛出去〉就是屬於父親的歌曲（儘管歌詞也有寫媽媽），詞中的表達就是兒子對父親的告白，含蓄地表達以父親為自身榜樣，去面對社會種種。鄭國江的歌詞正面，Danny 的感情相對內斂，聽得出他對歌詞有揣摩過，感情收放自如，較 EMI 時期大開大合的感情不一樣，顯出 Danny 在演繹上有所提升，一分自信油然而生！編曲上有開展明天的動感，舒服自然，錄音上，場面很闊，樂器的位置也清晰可見。

〈我愛白雲〉

曲：陳百強
詞：湯正川
編：Dave Packer

〈紀念冊〉

曲：陳百強
詞：鄭國江
編：梁兆基

〈失業生〉

曲：P.Simon、A.Garfunkel
詞：鄭國江

很有年青人的幻想氣氛，以白雲代入自己的心情，對未知的前途，作出推斷，Danny 的演繹把那份不肯定前景的心緒放入歌曲中，把歌曲的感覺表達出來。編曲上以「厚底」為主，是穩打穩扎的編排。

這歌講述主人翁畢業升學後，回顧過去種種。Danny 演繹這類歌曲，有其獨特感情，有一種倔強的感覺藏在骨子裏，把年青人面對前路起伏不定時，應要堅強面對的態度浮現出來。編曲上，打造屬於勵志的風格，前段的感性與後段不吐不快的爆發位，更加把歌曲的味道引發出來。

演繹出學生對前途及人生百態的無助感覺。前路茫茫，將要面對社會現實，不知如何步入這人生大學，Danny 用一份他自己掌握的感受，分佈在歌曲的不同位置中，聽得出那份志忑的心情，成功與歌迷分享他所領略的失業生故事，使年紀相若的聆聽者，更能投入其中。編曲以〈Scarborough Fair〉原版為藍本，但在樂器上，更有地道的演奏風格，既保留英文原曲的內容又多了本地音樂人的用心策劃，可謂各有千秋。

〈夏日的懷念〉

曲：Simon May
詞：鄭國江
編：梁兆基

〈幾分鐘的約會〉

曲：Kenneth Chan
詞：鄭國江
編：Dave Packer

都說懷念是美好印記，同樣是把學生時代的種種經歷，初出茅廬的景況，在歌曲裏表達出來。Danny 花了很多心思去演繹，借故事內容所描述的時間空間，把對年少懷念的純真及社會的現實生活，以及重燃的希望一一投射在歌曲內。歌曲編排由平凡至激盪，很用心的經營，氣氛很不錯，而且場面也是闊而深，中後段的震撼亦有效果。

以交通工具作歌曲故事背景，在那年代實屬少見。鄭國江以幾分鐘的地下鐵車程為故事，和應了地鐵快速便捷的特色，那時地鐵才通車不久可，見其觸覺很敏銳，而且這是一首情歌，在當年來說確是十分前衛的作品，因此吸引了很多樂迷垂青。

Danny 再次以學生形象示人，溫柔的歌聲，細緻的感情籠罩在整首歌曲之中。非常佩服當年 Danny 注入歌曲內的意境定位，可以說唱第一段已經把歌曲的神髓表露無遺，默默綿綿的深情，自然就會教聽者細聽下去；編曲簡單質樸，高低起伏自然，有純真的感覺。

〈人在雨中〉
曲：宇崎竜童
詞：鄭國江
編：梁兆基

〈快樂的醜小鴨〉
曲：陳百強
詞：鄭國江
編：Dave Packe

〈但願人長久〉
曲：Danny Hice、Chip Hardy
詞：鄭國江
編：梁兆基

一首激情的作品，帶有澎湃的力量，是Danny當年少有的歌曲類型，算是他的一次嶄新嘗試。Danny以境入情，以情入心的演繹，用感覺去捕捉歌曲的節奏，再用歌曲的節奏牽動人心。Danny壓低嗓子，激盪吐字，突出歌曲的感染力，再加上編曲的迫力，令歌曲節節推進，澎湃度甚至更勝〈鼓舞〉。Danny所散發的感情很特別，既有力量，亦有期盼與憧憬將來的感受，是筆者個人很喜歡的一首歌曲。

一個童話故事的敘述，Danny以其純情一面注入歌曲內，真實而美麗，全無雜念，是他在這段時期的一種演繹方式，可以說只此一家。他的感情控制比前進步不少，此曲亦成為一眾女孩子的至愛之一，皆因，這是一個童話故事！

感情沉重的一首歌曲，深情中帶有淡淡哀傷的感覺。此曲Danny用了沉實的態度去對待，算是比較悲傷的一首歌，但可能用力過度，有點強說愁滋味的感覺，演繹起來未算十分自然。

〈走到街上〉

曲：Kenneth Chan
詞：鄭國江
編：芳風源

很喜歡這首歌的感覺，可以算是 Danny 衝破自己固有演繹方式的作品，亦見到有火喉，編曲的節奏與演繹也很具層次，感覺是有不吐不快的爆發力，隱約感受到一團火在流動，卻又控制得恰到好處，把年青人率直不造作的真性情，發揮得淋漓盡至。

全碟末尾再來一首〈失業生〉的純音樂作品，為專輯畫下完美的句號。

錄音簡評

全碟為反相錄音，音色走厚潤方向，樂器以紮實為主，因為密度很足，每一首歌的人聲也能突出顯現，把 Danny 演繹的情緒起伏盡現碟中；配合歌曲內容的喉底變化，都能清楚聆聽得到，唯一缺點是高音的通透度比較弱。Danny 加入華納唱片公司後，感覺其唱功比 EMI 有明顯進步，一字一句的情感更細緻，令歌曲表達的意境與起伏更立體，顯見其間下了很大的苦功。

有了你：

電影 x 歌曲的成功互動

承接電影《喝采》的成功，陳百強再接再厲，於一九八一年接拍新一部電影《失業生》，故事仍屬一些成長經歷的小品故事，而電影中的歌曲一共兩首，一首是鍾肇峯作曲，純樸簡單的〈有了妳〉，另一首是Danny的作品，活潑開朗的〈太陽花〉，再加上算是「徒弟」的趙文海的出色編曲，令這張專輯生色不少。在新鮮感十足，且用心製作的情況下，幾位音樂人成功打做出一張早期Danny作品音色最好的專輯，可以說是錦上添花。

〈有了你〉

曲／編：鍾肇峯

詞：鄭國江

〈沙灘中的腳印〉

曲：陳百強

詞：鄭國江

編：趙文海

鍾肇峯所作的〈有了妳〉，曲風與Danny的的個人作品很接近，若不是看到作曲者的名字，可能會以為是Danny自己的作品；歌曲調子以及氣氛的營造，都與Danny的形象很匹配，而Danny亦花了不少心思在演繹上，再配合電影劇情末段於置地廣場的比賽畫面，已經鐵定此曲能成為一首典範的情歌了。在感情的發揮上，Danny較上張專輯更有層次，打從第一句起，所投入的感情已很深刻；歌曲編排方面，琴鍵鏗鏘有力，高雅氣質籠罩着歌曲，平靜的起步，內心的喜悅增強，到結尾再度回歸平淡，很美的一首歌！

這歌能夠成為早年試音大碟的典範，其中原因是樂器的演奏具有真實感覺，不同樂器表現都極具質感，有弦樂的線條、鋼琴的明亮、笛子的悅耳、紮實的低音，樂器豐富而不亂，立體感強烈而清楚，歌曲場面的體驗特別出色，每件樂器的位置都一一呈現出來，而且很有條理。Danny以輕鬆的感情襯托，把歌曲那獨特的青春氣息散發出來，特別在編曲中的一些活潑效果，為歌曲帶來驚喜。特別喜歡中段過場音樂的編排，而鋼琴在背景中穿梭遊走，更是吸引聽者追聽下去，是一次愉快的聆聽過程。

〈思想走了光〉

曲／編：趙文海

詞：鄭國江

〈念親恩〉

曲／詞：楊繼興

編：趙文海

趙文海一首上佳的作品，Danny 唱來有種手到拿來的感覺，他放輕的演繹，帶領聽眾來一趟輕鬆愉快的旅程，當中的佻皮感覺，把面對少女不知所措的心態一一道來，與少年人同聲同氣，好一段情竇初開的故事。陳百強所把握的節奏感亦成熟不少，爽朗自然，乾淨利落的青春心聲。

作為民歌創作比賽的冠軍代表作，定有其獨到之處，據作曲及作詞者楊繼興表示，他是以多年前自己哥哥與母親分隔兩地，多年沒見，默默掛念對方的感覺而寫成，有着感嘆和遺憾的情緒；至於 Danny 所設定的情境，則放在當年去外國唸書，一人獨在異鄉，對在香港的父母的憶念。他將那時的感觸，放在歌曲之中，使歌曲的表達更有內涵。

錄音的水準繼續保持，首段的鋼琴伴奏，與 Danny 完好配合，有劃破夜空的感覺，為歌曲締造回憶而感恩的氣氛。Danny 的感情發放恰到好處，真摯而溫暖！

〈校門外〉

曲：陳百強
詞：鄭國江
編：鍾肇峯

〈太陽花〉

曲：陳百強
詞：鄭國江
編：趙文海

另一首筆者喜歡的作品，以學生畢業成長為故事骨幹，Danny在感情掌握上比上張大碟的同類歌曲〈紀念冊〉要好，初生之犢不畏虎的心態，流露在字裏行間，非常適合畢業生聆聽。錄音也不錯，十分厚實。

趙文海的編曲，將電影主題曲〈太陽花〉應有的味道發揮出來。有幻想空間、有場面，而且予人快樂開心的感覺；結他的精細度、和音的點綴，以至中段拍手聲的附和，整齊而有節奏，另外低音鼓聲實在，笛子也有如破空之聲，因此歌曲甚有畫面，與〈沙灘中的腳印〉、〈思想走了光〉、〈念親恩〉等歌曲的開揚場面同出一轍。趙文海的編曲風格，配合Danny的一份青春活力，特別能夠帶出其純情學生的感覺，也使這些歌曲變成陳百強特有的標籤。

〈一個下午〉

曲：G. Perez
詞：鄭國江
編：梁兆基

全碟的風格統一，都是以校園學生形象為主題，這首〈一個下午〉則是較特別的一首，在演繹上，Danny用了有點Rock味的唱法注入歌曲中，是當年少有的演繹方式，帶有反叛的一面，筆者個人特別喜歡。在眾多「斯文形象」的歌曲中，加插一首這樣另類感覺的歌，很新鮮，亦能顯示他的歌曲風格其實可以很多樣化。

錄音簡評

首版唱片、錄音帶及早期推出的CD全為反相錄音,當中以黑膠唱片的音色發揮最全面和平均,所有歌曲的樂器清晰度非常高,音色亮麗、人聲通透,高、中、低的平衡度亦非常足夠,而且歌曲的空間感亦有所表現,與《幾分鐘的約會》專輯比較,進步不少;唱功方面,Danny亦再度提升,他在情感的表達上更為成熟,開始有收放自如的感覺,令歌曲的味道更濃,意境的傳遞亦能做到,是實力展現的見證。

突破：事業更上一層樓

一九八二年，Danny 除了拍攝電影，亦拍攝了地鐵廣告及快餐店廣告，而電視台的工作亦進入另一階段。入行初期，他取得音樂節目〈BANG BANG 咁嘅聲〉的客席主持工作，劇組亦找他客串一些劇集，如一九七八年《甜姐兒》的年青髮型師、一九八〇年《輪流轉》內的富家子弟；及至一九八一年，已經有一定知名度的他，更以主角身份出任電視劇《突破》的主角，他亦因為此劇而令人氣更上一層樓，其乖孩子形象更深入民心，奠定其青春實力派偶像的地位。歌唱事業方面，首度推出的精選專輯《突破＋精選》勢如破竹，他的事業亦有如電視劇和歌曲的名字一樣，取得「突破」成績，正式成為當年炙手可熱的一顆新星。

〈突破〉
曲／編：顧嘉煇
詞：鄭國江

〈漣漪〉
曲：陳百強
詞：鄭國江
編：顧嘉煇

身為劇中主角的他，這首歌的演繹絕對是百分百投入，把主角的心態刻畫得宜，年輕人的幹勁及面對挑戰的心境表露無遺，歌曲的演唱亦有所變化，從首段細緻的感情描寫，到中段的立定目標，至末段昂首邁步，三種演繹的方式，其感情定位比之前的作品更有進步，成功營造歌曲所需要的正能量。

配合劇情的一首插曲，女主角離開一幕，歌曲徐徐起播，直接加深了視覺的回憶。歌曲內滲出的淡淡淒美自然而生，編曲以響亮的鋼琴入手，成功帶起全首曲子的氣氛；詞中對女孩的一份痴情，雖然平靜如水，但漣漪所帶起的波動卻是影響至深。Danny的演繹如詩似畫，溫文儒雅，其情深一片，在歌詞裏透現出來，末段所帶出的無奈，唯有在夢裏追尋，以作回念。

全曲圍繞着那位愛慕的對象，她的出現，令主人翁過着如夢似詩的日子，非常優美的一曲；編曲者不是別人，正是顧嘉煇。

錄音簡評

　　華納唱片公司在上世紀七十年代進軍粵語流行曲，公司錄音的取向以人聲為先，比較注重厚度。至一九七九至八三年間，錄音器材的轉換，以及一群錄音師的成長和學習，導致製作出來的聲底不斷變化，Danny 正正是適逢其會。一九八二至八四年的三年間，唱片的壓片廠亦不只自己一家，還曾經同時交給飛利浦廠製造，令到部分唱片的音色有所提升，這張《突破精選》，便是當中一張明顯因為印製廠不同，而使唱片音色平衡度提升到極高水準的一張唱片；如果大家發現自己的唱片編號中，碟芯壓有1Y1（1982）等字樣，就是飛利浦廠的出品；這批唱片播出來的效果，新舊歌曲的聲音差距不會很大，而且有非常平均而精準及仔細的分析力，大家不妨比較一下〈有了妳〉、〈太陽花〉、〈念

親恩〉、〈幾分鐘的約會〉、〈沙灘中的腳印〉、〈思想走了光〉及〈飛出去〉等八首歌曲，其音色甚至比較早前推出的兩張大碟的聲音來得更自然優勝。另外，歌曲與歌曲之間的電平（聲音的大細聲距離）未見有太大分別，這也是經過調校的，所以不會有嚴重的新歌與舊歌的強弱聲音問題出現。如果你的唱片上沒有刻有1Y1(1982)的字樣，那麼音色一定參差較大了。

CD方面，這新曲加精選出版過不少製式，而比較平衡的版本只有近年推出的單層SACD，以及環球唱片公司最新製作的復黑王版本，兩者有較高水準的表現。環球推出的版本已改為正相錄製，方便大家聆聽。其他的早期所有版本，包括黑膠唱片、盒帶、首版CD、HDCD、DSD、XRCD、LPCD、SA單層CD，均為反相製作。

第二章

躋身高峰

《傾訴》

華納唱片

1982 年出版

《偏偏喜歡你》

華納唱片

1983 年出版

《百強·84》

華納唱片

1984 年出版

《深愛着你》

華納唱片

1985 年出版

《當我想起你》

華納唱片

1986 年出版

擺脫青澀形象，邁向成熟

陳百強自一九七九年於 EMI 推出首張個人專輯《*Frist Love*》起，那數年間，其乖巧學生的形象一直牢不可破。從〈眼淚為你流〉到〈不再流淚〉，都透着青年人對情感的嘆喟，而參演電影《喝采》和《失業生》，更是進一步鞏固其正面學生形象——溫文儒雅、感性、落落大方，感覺就像鄰家男孩，親切，沒有半點裝模作樣的感覺，就連歌曲，彷彿都是發自內心的唱出來，清純、真摯。

然而，多次演出學生後（包括一九八一年於無綫演出電視劇《突破》），也是時候的要突破和成長了。一九八二年推出的專輯《傾訴》，唱的雖仍以情歌為主，但曲風上作出了不少新嘗試，其中舊曲新唱的〈今宵多珍重〉，可說是 Danny 開啟其事業高峰

《傾訴》專輯廣告，Danny 形象趨向成熟。

傾訴 陳百强

wea

陳百强最新大碟現已上市

Records Ltd.

A Warner Communications Company

請認明Wea正貨LOGO

的轉捩點。

原由王福齡作曲、崔萍主唱的〈今宵多珍重〉，本為六十年代的國語時代曲，今由鄭國江填詞，詞藻華美而不失意象，加上Chis Babida 的嶄新編曲，Danny 的真情演繹，各方面配合得宜，令這曲甫推出即大受歡迎，也令其開始擺脫學生哥的青澀形象，邁向成熟一面。值得一提是，Danny 在這張專輯更跳出歌手的角色，擔任唱片監製一職，足見他對此碟的重視，也可見其銳意尋求突破的決心。陳百強憑這專輯的成功，一躍成為當時香港最炙手可熱的歌手之一。〈今宵多珍重〉最終亦獲得無綫電視的「十大勁歌金曲獎」。

承接〈今宵多珍重〉的成功，他與鄭國江再一次合作的〈偏偏喜歡你〉擦出更大火花，席捲全城；鄭國江在《詞畫人生》一書提到，Danny 對這首歌十分重視，專程約他出來茶敘，傾談他

對這首歌的旋律的感覺，更談到他對愛情的態度：「我都把他的意念寫在歌詞中，可能是這個緣故，他演繹這兩首歌時，特別投入。」《偏偏喜歡你》大碟在一九八三年推出，除了同名歌曲，再加上改編自另一首國語時代曲的〈相思河畔〉，以及改編英文歌〈Stay Awhile〉的〈脈搏奔流〉，亦中亦西，展示了Danny駕馭不同歌曲種類的能力，他把每一首歌所需要的味道配合得恰到好處，讓聽眾對歌曲更有代入感，成功把歌曲植入樂迷的心中！

〈偏偏喜歡你〉最終也成為香港電台「十大中文金曲」之一。

同年九月，Danny於剛落成的香港紅磡體育館舉行兩場個人演唱會，成為許冠傑（一九八三年五月）、林子祥（一九八三年七月）後，最早踏上紅館演唱的少數香港歌手之一。

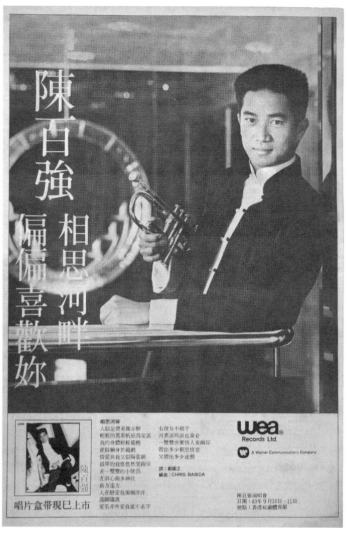

陳百強

相思河畔

偏偏喜歡你

唱片盒帶現已上市

WEA
Records Ltd.
A Warner Communications Company

陳百強演唱會
日期：83年9月10日 - 11日
地點：香港紅磡體育館

懷念往昔

這樣憶起　陳百強

《偏偏喜歡你》專輯廣告。

樂壇競爭愈趨激烈

接連兩張大獲成功的專輯，陳百強風頭一時無倆，足讓他躋身樂壇一線歌手之位，距離「一哥」之位，似足一步之遙。回看這兩年，劇集歌雖仍有一定影響力，但樂壇實已悄悄起革命，從台灣「回流」香港的譚詠麟，不斷推出新專輯，已先後累積〈忘不了您〉、〈雨絲・情愁〉及〈遲來的春天〉等大熱歌曲，冒起之勢已成；而贏得第一屆新秀歌唱比賽的梅艷芳也來勢洶洶。至於張國榮，稍稍沉寂一段時間後，終在一九八三年迎來《風繼續吹》大碟，同名歌曲極受歡迎，教其歌唱事業成功扭轉過來，重踏正軌。一班年青偶像歌手，漸成新一波的浪潮，衝擊香港樂壇。

一九八四年，香港流行樂壇正式走向「新時代」。由

一九七九年出道起，陳百強經歷了五年的歷練，他以其音樂天分

及才華，讓自己攀升至一線歌星的位置，唱功亦自成一格。從〈眼

淚為你流〉的平地一聲雷、〈喝采〉的入格、〈今宵多珍重〉的

入屋、〈偏偏喜歡你〉的勢如破竹，這段時期，可說是一步一步

的邁向高峰，在同輩歌手中，說是獨領風騷也不為過。然而，同

一時間，譚詠麟、張國榮、梅艷芳以至林子祥等，亦以自己獨有

的長處，努力成為獨當一面的歌手，面對這些後上以至的對手，

Danny 自是不敢怠慢，不斷追求創新和突破。專輯《百強'84》，

正是在這樣的背景下誕生。

跟之前的專輯相比，《百強'84》的歌曲節奏明顯加快了，

Danny 竟然唱起多首舞曲來，此碟也延伸了多個 remix 版本的單

曲唱片，包括〈創世紀〉和〈粉紅色的一生〉；在 Danny 來說，

《百強'84》廣告，聲稱全港九
唱片商銷量冠軍。

這張專輯確屬破格之作。然而，同樣出道數年的譚詠麟和張國榮，在這一年分別推出了大熱作品，改編自日本歌曲的〈霧之戀〉及〈Monica〉，熱潮席捲全港——一曲〈Monica〉唱至街知巷聞，讓張國榮首奪「十大中文金曲」及十大勁歌金曲「金曲獎」，與其說他一洗烏氣，不如說一顆耀眼巨星終於誕生。譚詠麟更是勢不可擋，專輯《霧之戀》及《愛的根源》在同一年先後推出，如兩顆原子彈般震撼樂壇，在「十大勁歌金曲頒獎禮」中，譚氏一人橫掃三個歌曲獎項，張國榮有一個，陳百強卻是斯人獨憔悴，未能取得任何獎項。相對兩人的「現象級」表現，Danny 的《百強·84》縱有佳作，包括〈創世紀〉、〈粉紅色的一生〉、〈摘星〉和〈畫出彩虹〉等，但氣勢確是給比下去了。

此消彼長・遇上瓶頸

一九八五年一月，Danny 再次在紅館舉行演唱會，為配合演唱會的宣傳，更推出了新歌加精選的唱片，主打歌為電影《聖誕快樂》的插曲〈等〉，以及兩首英文歌〈Tell Me What Can I Do〉（與 Crystal Gayle 合作）及〈Warm〉。在 Danny 樂迷心中，這當然是張好作品，封面上 Danny 身穿燕子禮服，盡顯個人衣着品味。

同年七月，已被眾多 Danny 粉絲奉為神作的《深愛着你》推出。這次 Danny 找來譚詠麟的「御用填詞人」兼曾經的同班同學林敏驄協力，是希望能有燦爛的火花出現嗎？時間證明，同名歌曲歷久常新，今天聽來仍然教人動容。可惜，儘管這張專輯還收錄了〈盼望的緣份〉、〈戀愛預告〉及〈不再問究竟〉等好歌，

百強85演唱會於該年年初舉行。

《深愛着你》專輯廣告。

卻在年底的頒獎禮上顆粒無收。另一邊廂譚詠麟憑着專輯《愛情陷阱》（一九八五年二月推出），繼續以橫掃之姿奪得多個獎項，而早於五月出版，張國榮的《不羈的風》也是風靡全港，樂壇已演變成「譚張之爭」，即使陳百強製作了一張上佳的專輯，卻未能取得主流媒體的肯定。此消彼長，可以想像，Danny 是何等意興闌珊。據聞《深愛着你》專輯推出後，Danny 也在密謀轉換新的唱片公司。

一九八六年年中，華納為其推出專輯《當我想起你》，但封面竟然沒有 Danny 的相片，改為採用一位日本女歌手的照片，令樂迷大感意外。其時 Danny 已幾近約滿，在宣傳上未有太大參與，此碟成績也可想而知。專輯中亮眼的作品其實个少，但唱片公司的態度並不積極，各方面都未有配合下，結果得不到應有的重視。Danny 的歌唱事業，一下子竟然遇上瓶頸。

傾訴：邁向成熟的第一步

一直以學生形象示人的 Danny，意識到要開始長大了；這張專輯可算是他邁向成熟的一個里程碑。雖仍以情歌為主，但曲風上作出不少新嘗試。舊曲新唱的〈今宵多珍重〉廣受注目，當年各電視台和電台節目大力推動，令歌曲以旋風式的姿態橫掃香港，更取得由無綫主辦，首屆十大勁歌金曲頒獎禮中的「年度歌曲獎」，而且更奪得當年家庭觀眾最受歡迎的歌曲特別獎，流行程度可想而知，也意味着 Danny 的歌迷，由年青一輩擴展至更闊的年齡層。

事實上，經過之前數張大碟的磨練後，他掌控歌曲的能力已大為提升，技巧也更純熟，來到這張專輯，予人手頭拿來之感，演繹不同類型的歌曲都很有信心；他以廿四歲之齡當上唱片監製，更證明他的音樂才能。在取得更多主導權之下，這張輯亦處處流露出屬於 Danny 的獨有風格。

〈今宵多珍重〉

曲：王福齡
詞：鄭國江
編：Chris Babida

〈寵愛〉

曲：林子祥
詞：林振強
編：Chris Babida

Danny 把崔萍的名曲〈今宵多珍重〉改編為粵語歌曲；這首歌大受歡迎，成功入屋，其中的關鍵筆者以為在於編曲，儘管與新加坡黃露儀的版本相近，但鮑比達為這歌注入新意，色士風的一段更是歌曲中最特別的點綴，非常亮眼。

Danny 自這首歌曲開始，剛柔並重的吐字感覺更明顯，在技巧上已經有很大進步。在華納首兩張作品中，感覺 Danny 就是句句用力的去唱，而這首歌曲明顯聽得出有高有低，有收有放，句與句之間的感情也更渾貫，更有張力，從之前有點剛剛猛猛的演唱方式，變成稍稍內斂，因此成為脫胎換骨之作。

另一方面，鄭國江的歌詞帶有文學雕琢的味道，「愁看殘紅亂舞／憶花底初度逢」，把一個更成熟世故的 Danny 展現出來，詞中以境入情的手法亦很到位，使聽眾有不少幻想的空間，那份美與 Danny 的溫文爾雅合二為一，成功打造一個深情漢子的形象。

剛從 EMI 轉到華納的林子祥，首度創作了一首〈寵愛〉給 Danny，而詞人則是林振強，他的佻皮得意，加上阿 Lam 的曲風乾淨利落，很爽，是 Danny 少有的鬼馬歌曲！

〈天涯路〉
曲：平尾昌晃
詞：鄭國江
編：周啓生

〈孤雁〉
曲/編：周啓生
詞：鄭國江

〈疾風〉
曲：鮑比達
詞：林振強
編：Chris Babida

〈天涯路〉改編自日本歌曲，編曲上有點古樸之風，但Danny的演繹開揚而清新，並沒有老氣橫秋，能把歌詞中的故事細細道來，盡顯他駕馭歌曲的能力，其大將之風已然確立。

〈孤雁〉是當年另一首非常流行的歌曲，記得是電台推介的常客。鄭國江與Danny早建立默契，每次都能有不同的化學作用，其歌詞如詩如畫；雁是群居習性的飛鳥，而歌詞中卻是一隻孤雁，以雁比人，很有寓意。Danny亦能把歌曲的意境，以細緻的感情演唱出來，再加上周啓生的小調式編曲，讓這歌成為一首耐聽的作品！若將這首歌跟〈天涯人〉放在一起聆聽，足可構成一個故事：一個孤獨者踏上了天涯路。

〈疾風〉這首歌突然在二〇一九年熱播，有賴周星馳電影《新喜劇之王》採用這歌作為主題曲，更改編了國語版本。三十多年前的歌曲到今天仍然能颳起旋風，自有它獨有的吸引力。歌曲所帶來的力量，源自一份不死的信念及堅持，陳百強不慍不火的，把歌曲那份自信滿滿的感覺展現出來，成功釋放正能量。

〈魔術師〉

曲／編：Andy Bautista

詞：林振強

〈傾訴〉

曲：陳百強

詞：黃霑

編：Anay Bautista

〈找不到自由〉

曲：周啓生

詞：林振強

編：周啓生

〈魔術師〉同樣是林振強的詞作，與〈寵愛〉的佻皮感覺統一，在 Danny 的演唱類型中屬於少數，但筆者以為他其實也很適合這種況有束縛的歌曲，只是數量始終比較少，該是因為市場的商業理由吧！

〈傾訴〉是霑叔的作品，作為專輯同名歌曲，其流行程度卻不如其他作品，也許是詞人的經歷與歌手有所不同，這證明了人和歌詞配合的重要性，若投入不進去，那就只是你的故事我來講，複述而已，沒有同情共感。這歌只能成為一首尋常的作品，有點可惜。

〈找不到自由〉是這張專輯中筆者很喜歡的作品，動感十足，爽朗直接，詞意很適合 Danny，不畏艱險，只管奮進，與 Danny 性格中那份不惜一切向前衝的動力一致，率直而真實。

〈戀愛快車〉

曲／編：Chris Babida
詞：鄭國江

〈夜〉

曲：J.LWallace、K.Bell、T.Skinner
詞：卡龍
編：Chris Babida

〈伴我小半天〉

曲／編：Andy Bautista
詞：鄭國江

又一首快樂的小品，Danny今次演繹得更為得心應手，也許歌詞描述的是他的理想情境，歌曲帶來兩小無猜的簡單生活畫面，暖暖的，很窩心。

另一首改編自經典英文歌的作品，用上了Air Supply的〈*Even the nights are better*〉，可能是原曲實在太經典了，個人覺得比起其他Danny所改編的外國歌曲，有比下去的感覺，可能是歌曲主題夜的表達不夠深入，從而影響整體效果，證明曲、詞和意境三者需要互相配合的重要性。

要找鄭國江與Danny合作的佳作實在不少，在筆者的角度而言，這首作品算得上經典，只因兩人可以說做到「君心知我心」的境界。鄭國江與Danny互相了解的程度，也許就是從他的詞作可以心領神會，歌曲中的平靜感覺，再加入Danny所演繹的一份寧靜舒泰，令這首冷門作品，成為一首不可多得的滄海遺珠。筆者強烈推薦大家重新細聽此曲。

錄音簡評

無獨有偶，這張專輯的黑膠版本與《突破精選》同一情況，也是有華納版本及飛利浦版本之分。一九八二年的這張作品是正相錄音的，華納版本的唱片改為日本母盤壓碟，在音色上偏向厚潤，因此分析力也少了，失去平衡感，令歌與歌之間的差距度加大。至於飛利浦壓製的1Y1，刻有1982字樣的版本，其歌曲表現比日本印製的版本優勝很多，主要在音色的平衡度以及通透明亮度更為明顯，推介的試音作品有〈今宵多珍重〉、〈孤雁〉、〈疾風〉、〈找不到自由〉及〈伴我小半天〉，其中〈今宵多珍重〉的場面更是上上之作，而〈伴我小半天〉的清靜淳樸，亦很值得大家一再聆聽。

偏偏喜歡你：迎來高峰

情歌，是流行樂壇不可缺少的歌曲類型，然而一首情歌能夠幾乎令全球所有華人接受，並不是一件容易的事。在 Danny 十多年的歌唱生涯中，所推出的情歌無數，而〈偏偏喜歡你〉經歷年月與時間的沉澱，至今為止可能是 Danny 在華人地區播放次數最多的情歌作品。事實上，在內地提起陳百強的名字，大部分人立刻想起的就是這一曲；編曲者周啟生在歌曲中滲入不少中樂元素，應記一功。專輯中其他歌曲，包括改編歌〈相思河畔〉和〈脈膊奔流〉都是上佳的抒情作品。

接連經歷兩張專輯的成功，Danny 已是踏上樂壇一線歌手的位置。

〈偏偏喜歡你〉

曲：陳百強
詞：鄭國江
編：周啓生

〈相思河畔〉

曲：暹邏民謠
詞：鄭國江
編：Chris Babida

記得那年夏天，筆者經常留守收音機旁，曾在一小時內聽過這首歌三次之多，因此對這歌曲特別深刻，傳承下來，這歌亦成為他最為人熟知的一首情歌。此曲旋律優美，歌詞席捲人心，編曲的整體表現以及 Danny 成功演繹歌曲的神髓，都能夠令聆聽者感同身受。Danny 的歌曲，往往隨着經歷而有所感悟，不會因時間而褪色，記得當年歌曲推出之際，自己剛與女友分手，那時的感受至深，如今回想，雖然已經是幾十年的事，但一份情感仍冷有遺忘，再次細心聆聽 Danny 在歌詞內所帶給聽眾的一份執意的痴心，那無奈的感慨及莫名的深情，貫徹整首歌曲，處處率動着聽者的心！

經歷了一首〈今宵多珍重〉後，Danny 再來改編崔萍另一首膾炙人口的作品〈相思河畔〉，追溯原因，這與他父母及自己都是崔萍的 fans 有關，另一原因也許是在第六屆金唱片頒獎禮上，崔萍曾親手把陳百強《有了妳》的白金唱片頒發給他，Danny 可能為此而感謝她。這首作品推出時為一九八三年的暑假，屬專輯中第二首重點推介的作品，詞中一句「人在戀愛我獨懶洋洋」，那時年少，筆者不太明白歌詞真正的意思，只覺與夏天於海灘中暢泳的那份懶洋洋感覺相通，卻反而令我對這歌有更深的記憶。

〈脈膊奔流〉

曲：Tobias

詞：卡龍

編：周啟生

〈令我傾心祇有妳〉

曲：郭小霖

詞：鄭國江

編：周啟生

歌曲以開朗的心情唱出，一段甜蜜的愛情，有悠然自得的感覺，Danny那情深款款的演繹仍然教人心醉，編曲亦居功不少，令歌曲的格調變得高雅大方。少許的人聲回音效果，更令歌曲添加神采。

這一曲是改編自英文歌〈Stay Awhile〉。原曲帶有民歌味道，在這次的改編中，更升格至「神級」境界，脫胎換骨。編曲的周啟生，與Danny的高貴氣派融合為一，他那虛幻的演繹，令到編曲、歌詞配合得天衣無縫，氣氛的營造也是一次嶄新的體會，令聽眾大飽耳福。

郭小霖年少時曾與Danny一同學習電子琴，並一起參加山葉電子琴比賽，只是組別不同。相隔數載，郭小霖終為Danny創作第一首歌曲，樂章平實而細膩，自然而豐富，起伏有緻，溫柔婉約；周啟生的編曲在這首作品上表現出其個人功力，柔中有剛的編排，恰到好處，鄭國江也是再下一城，字淺意深，令人一聽動心。陳百強的進步在於能把應有的感情發揮得剛剛到位，實而不華的唱功在這張專輯中隨處可見，功力有增無減。

〈浪潮〉

曲：陳百強
詞：鄭國江
編：周啓生

〈仁愛的心〉

曲：Amazing Grace
詞：林敏驄
編：周啓生

情深意重的回憶，淒美的風景，深刻的傷痛，演繹的水準亦已到了字字全情投入，人歌合一的境界；陳百強的曲把那份淒美發揮極致，配以鄭國江的歌詞，仍是那一句，這張專輯的曲、詞、編、唱，都教人超出預期，所帶來的聆聽過程和感動，教人難以忘懷。

在這張專輯中，有兩首特別有意義的歌曲，一是以聖詩〈Amazing Grace〉改編而成的〈仁愛的心〉，另一首是為公益金主題而寫，其後加以改編的〈公益心〉。前者與合唱團志成歌樂團合作。這一類公益廣告歌曲，一向是另一男歌手關正傑的擅長類別，他的〈一點燭光〉、〈一把聲音〉、區議會選舉歌曲、大東電報局廣告歌，以至一九八五年的〈燃點的火光〉，都是這類作品的代表作。

Danny自從接了公益金的廣告歌後，於一九八四年更接下禁毒宣傳歌曲〈摘星〉，是繼關正傑後，另一位有形象正面而具說服力的歌手，數年後他們破天荒合作〈未唱的歌〉，內容圍繞將愛送出，打通別人心窩，也是一首充滿正能量的作品，遂成為話題之作。

回說這首〈仁愛的心〉，有平和、平靜的感覺，和音部分更顯出仁愛的齊心偉大，是Danny少見的作品。

〈不〉
曲/編：Danny Chris Babida
詞：鄭國江

〈公益心〉
曲：林慕德
詞：鄭國江
編：林慕德

〈從前〉
曲：周啟生
詞：林敏聰

〈醋意〉
曲：Billy Livesy
詞：林敏聰
編：林慕德

這歌有〈疾風〉的延續感覺，也許與同是 Chris Babida 的編曲有關係。Danny 的演繹亦明顯更有水準，含蓄中見開揚，帶有自由自在、我行我素的格調。

由廣告歌改編過來的一首水準之作，正面而溫暖的作品，Danny 的確已有大將之風，平和的一首作品，唱來帶有深意，從心裏發出真摯、友愛與幸福。

初出道的林敏聰，其詞作已每每帶來驚喜，其後他跟譚詠麟擦出的火花更是耀目奪眼。這首歌他把一份青春的氣息，年青人對感情事的看法率真地表達出來，那份念記從前的心聲，就是那個年代少年人的一份純真的直白。Danny 成功捕捉那種苦澀的滋味，亦表露出那份內心的無奈，跟其他痴心的情歌有着不同感覺。筆者尤其欣賞這歌的氣氛營造。

一首很爽快的歌曲，頗為喜歡林敏聰率性而寫的歌詞，跟 Danny 那種外表溫柔內裏堅持的性格配合起來，很有化學作用。當年聽來，感覺很清新的，今日再次回味，仍然感到那份直截了當：「那你最好跟他分開／再也與他不要見面」。Danny 的演繹亦有其魅力，有一股脫俗的感覺：這首歌曲的錄音亦很出色，是不錯的作品。

〈何必抱怨〉

曲：第三者
詞：鄭國江
編：Chris Babida

發人深省的態度，正面的深思，很有教化的作用，歌中『有教人聽下去的吸引力；當你遇到挫折困難的時候，只要聽畢這曲，自然有一股力量從心底深處湧出來，令你的鬥志回歸。歌曲，也許就是心病的治療師——又是合作純熟的三人組：陳百強、鄭國江和 Chris Babida！

錄 音 簡 評

這張作品為反相錄音，首批黑膠唱片為日本廠壓碟，版本的聲低力量十足，人聲細緻，鼓的表現可以接受，樂器線條亦不弱，美中不足是唱片的整體透徹度差了一點。CD 方面，雙層 SACD 表現更富音色，單層 SACD 的效果相對弱了一點。最近環球的復黑版 CD 將之改為正相，其中性平衡的感覺教人滿意。

百強'84：動感展現

一九八四年，香港流行樂壇邁向「新時代」，譚詠麟和張國榮的爆紅屬「現象級」，Danny 於這一年亦在蛻變之中。《百強'84》帶來了煥然一新的感覺，封套上穿着背心立於泳池旁的造型照，已經預示這是活力和動感十足的專輯，結果這張大碟確是以動感快歌為主，風格上跟之前有很大分別，比較注重迷幻感覺，是Danny 作品的首次，與同年在香港吹起的日本風大異其趣。續任監製的 Danny，銳意求變，想為大家帶來不一樣的陳百強，事實證明他有能力駕馭更多變化的曲種，然而，早已習慣了文質彬彬的 Danny 樂迷，他們的接受程度會是多少呢？值得一提是，這張專輯本擬上半年推出，奈何 Danny 因病休養了一段時間，至七月才正式上市，這時候，譚詠麟的〈霧之戀〉和張國榮的〈Monica〉早已風靡全港，勢不可擋了。

〈創世紀〉
曲／編：林慕德
詞：林振強

〈粉紅色的一生〉
原曲：La Vie En Rose
詞：鄭國江
編：林慕德

〈摘星〉
曲：顧嘉煇
詞：林振強
編：奧金寶

〈創世紀〉是本地創作人林慕德的作品，能在一九八四年創作出這種風格的電子音樂，在香港流行樂壇來說算是非常創新，而 Danny 不但成功駕馭這首作品，而且把歌曲推向一個新領域，集動感、創意及無限想像空間於一身。跳出了粵語歌曲的慣性模式，很有爆發力，相信這與 Danny 熱愛西方文化有極大關係。這歌更編了一個 Remix 的 Disco 版本，更加震撼有力。

〈粉紅色的一生〉改編自外語歌〈La Vie en Rose〉，是法國著名女歌手 Édith Piaf 的代表作，後來也出現了不同改編版本。Danny 把歌曲注入了跳躍動感，編曲氣氛亦一氣呵成，非常適合 Danny 的個人風格。

〈摘星〉是一九八四年的禁毒主題曲，Danny 一向形象正面，吸引很多公益活動機構請他作為代言人，並演唱一些勵志歌曲。這歌由禁毒常務委員會指定 Danny 主唱，作詞人則是鬼才林振強，後者的文字功力毋庸置疑，再配上奧金寶具爆發力的編曲——那十足的氣勢，配合歌詞的張力，一層一層遞增上去，可謂配合得天衣無縫，成為 Danny 其中一首不可多得的作品。這歌也成為此專輯的亮點作品。

〈畫出彩虹〉

曲／編：顧嘉煇

詞：鄭國江

〈你會否不再想起我〉

原曲：Will you still love me tomorrow

詞：林敏驄

編：Chris Babida

〈畫出彩虹〉是同名電視劇的主題曲，故事以漫畫家馬榮成的成長故事作藍本，具有相當叫座力，而且因為新任港姐亞軍張曼玉有份參與演出，更加令人印象深刻。歌曲帶出積極向上的信息，是 Danny 一向拿手的歌曲類型，因此勝任有餘。

這是一首改編自英文金曲〈Will you still love me tomorrow〉的深情情歌，此時 Danny 演繹歌曲的功架已是十足，在這張快歌為主的專輯中，突然來一首教人迷醉的慢板情歌，實在醉倒了很多少女心！Danny 的投入演繹，絕對是一次高水準的表演。

〈旅程〉

曲：谷村新司
詞：鄭國江
編：Chris Babida

〈黑的幻覺〉、〈閃電〉

原曲：Modern Love
詞：林敏驄
編：Chris Babida
曲：Chris Babida
詞／編：鄭國江

改編自谷村新司的作品，Danny 把自身經歷融入歌曲中，把一首勇往直前、不說後退的歌曲，呈現在聽眾面前。當中帶着一點倔強和不屈不撓的精神，令人有奮勇向前的心。跟過去的演繹不一樣，Danny 在表達上較為內斂，具深刻體會、飽歷風霜的感情；人成長了，歌曲表現也同時昇華。

〈黑的幻覺〉與〈閃電〉雖然是兩首歌曲，但帶有互動的氣氛，同樣是要捕捉強烈感覺的作品。Danny 能夠活用想像，把歌曲的神韻表現出來，當中強勁的節拍，加入了肯定有力的語調，展現出一種不同於過往作品的力量，個人十分喜歡這樣的突破，足見 Danny 往往勇於開發新的領域。

這張專輯是一九八四年的出品，黑膠唱片的壓碟情況跟

一九八二年的《今宵多珍重》相同，有日本的，亦有飛利浦廠壓

製的版本，而飛利浦版本的細緻及平衡度，比日本壓碟的版本好，

既開揚，又有精準的人聲吐字，把 Danny 每一個的用心演繹都發

揮得恰到好處，可以說是用來試音的上好版本。歌曲如〈創世紀〉、

〈閃電〉、〈粉紅色的一生〉等的低音爆發力十足，〈旅程〉的

首段琴聲亦細緻而力，非常到位。CD 則以環球的復黑王版本最有

表現。所有版本為正相錄音。

深愛着你：
經受時間洗禮的經典

這張專輯之前，先有《陳百強精選》在年頭推山，當中電影《聖誕快樂》的插曲〈等〉作為新歌放在其中，極受歡迎，入圍了勁歌金曲季選；那年頭競爭激烈，Danny 不容有失。經歷上次的大變身後，這次 Danny 重新回歸大眾熟悉的情歌懷抱。當中點題作〈深愛着妳〉請來譚詠麟的「御用填詞人」兼同班同學林敏驄協力，果然擦出火花！這張專輯在不少 Danny 樂迷中佔有極重份量，多首派台歌以至非主打歌都甚得樂迷歡心，例如〈盼望的緣份〉、〈戀愛預告〉、〈不再問究竟〉、〈我和你〉等，多年後的今天再聽，仍然動人。

儘管這專輯經得起時間的洗禮，但當年譚張二人的勢頭實在太強勁，Danny 在該年年底的頒獎禮竟是一無所獲，如今看來，實在非常可惜。

〈深愛着你〉

曲：林哲司
詞：林敏驄
編：徐日勤

〈盼望的緣份〉

曲：陳百強
詞：鄭國江
編：徐日勤

經過〈等〉一曲後，Danny 的演繹深度再次提升，更能融入歌曲的骨髓之中。

對舊情人的深情款款、忘不了的濃濃感覺，打從第一句已經觸動人心，全首歌都透現着無奈的情結，以及追憶的懷念，簡單而真誠，深深的感受到一份不可忘記的情。全情投入的 Danny，把歌曲的氣氛控制得恰到好處，故事描述夠深度，感覺就如自身故事的告白，令聽眾有感同身受的體會。

一直認為這首歌曲就是 Danny 心中的寫照，亦是鄭老師繼〈漣漪〉、〈偏偏喜歡妳〉後，又一次為 Danny 度身訂造的情歌；數年後才發現，這首作品的創作時間，其實與〈偏偏喜歡妳〉是同一時期的，只是這歌在兩年後才發表。

Danny 在這裏的演繹，比〈深愛着妳〉更深刻，前者是說故事，而〈盼望的緣份〉更是說出自己一直以來的渴望。他對愛情已經有所經歷了，更明白當中的無可奈何，那一份感嘆自歌曲中滲透出來，一句「緣份永遠要避開我／今天我實在願講和／自己孤單還要天天唱着情歌」，那份無助卻仍強裝堅強的感覺，聽得人心痛神傷。

〈戀愛預告〉

曲：陳百強
詞：鄭國江
編：徐日勤

〈我和你〉

曲：平田謙吾
詞：林振強
編：羅迪

〈永恆的愛〉

曲／編：林敏怡
詞：文井一

一首為林姍姍而創作的作品，在她的版本中，那份情竇初開的感覺很真實，而且到位，把少女情懷完全流露出來，可說是為她度身訂造，她的演唱亦令其得到大眾肯定。Danny在一年後重新改編，從男性角度去演繹，是另一層次的展示──男人的浪漫情懷，原來可以是這樣率真的。他所盼望的戀愛，到底何時出現？以追問的態度去處理歌曲，確是男女有別，成功表達了另一種感覺，筆者個人非常喜歡。

分手情歌之中，有很多不同的表現方式，這一首就是對舊情人不會再抱怨的心境。已經過去了不知多少個四季，但那些美好的回憶，永藏腦海中，磨滅不了，看似淡淡的一份情，然而實在是仍然惦記的：「幾多季飄過／記不起／但是永記路途之中／當天四季甚美／有一個我和你」。Danny用放下心情的輕鬆語調唱出，沒有半點沉鬱感覺，但那帶着思念的不捨之情，仍然給人一點點感慨，感情的控制非常成熟，每一句都是給聆聽者一個故事的回憶。

帶有虛幻感覺的作品，但很有深度，以深思的態度去面對愛，當中有一份時間不能磨滅的情感，又是另一次對愛情期盼的獨白。筆者特別喜歡林敏怡的編曲，如在星空中的空間，表達愛情無邊無際的感覺。Danny演繹起來，虛中有實，互相交替，很特別。

第二章　躋身高峰

〈傷心人〉

曲/編：林敏怡
詞：林敏聰

一首療傷治病的歌曲，以開解為情而傷的人為主題，是較少出現的主題。主人翁嘗試用真心開解對方，信息正面，Danny 以放鬆的心情去表達，希望能夠令傷心人重上正軌，重拾幸福。

〈在這孤獨晚上〉

原曲：I can dream about you
詞：潘源良
編：祖兒

這歌與剛出道的張學友的〈甜夢〉「撞歌」，筆者以為，Danny 改編的版本更富跳躍的動感。Danny 對音樂的節奏感掌握得不錯，與英文原版相比各有特色，甚至不比原版差！編曲方面，亦顯示出香港音樂人的高水準，貼近原來的版本，亦帶有本土氣息。

〈最深刻的記憶〉

曲：Phil Collins
詞：林敏聰
編：祖兒

改編自 Phil Collins 的名曲〈Against All Odds〉。就如歌曲名字一樣，當年筆者第一次聽這首歌曲時，已是很有感覺，Danny 在歌曲中的情感非常投入，由平靜到高潮，一步步的將那份激動的心情帶給聆聽者。或許是廣東話與英文的語調不同，筆者認為這個粵語版本的情緒爆發更震撼，以至歌曲的混音效果比原版更有力量，整體配合得非常到位。林敏聰的詞作也沒得挑剔。

〈冷風中〉

曲：玉置浩二
詞：林振強
編：祖兒

〈不再問究竟〉

曲／編：林振強
詞：林慕德

原曲為日本樂隊安全地帶〈戀之預感〉，原唱者玉置浩二的演繹可說是無懈可擊，當年亦是安全地帶的神級創作，是最具代表性的作品之一。Danny的好友鍾鎮濤，早於一九八四年已率先把歌曲改編成〈迷離地帶〉，但成績一般，歌曲未有大熱。Danny這次找來林振強填詞，並找來曾為林子祥〈十分十二吋〉編曲的祖兒操刀，他的編曲手法毫不遜色，而Danny亦有高水準的發揮，為歌曲平添另一色彩。錄音水準而言，也是整張專輯之冠，其中樂器聲音的通透明亮度以及場面都是非常細緻，井井有條，效果極佳。

一首成功營造空間和意境的作品，從歌詞到編曲，都呈現出美麗的夜空畫面，主人翁與街中頑童的形象，躍然歌上。Danny演繹故事的能力亦達到很高水平，跟男孩的一問一答，感覺自然流暢，適當的假音都很有亮點，帶來聆聽的享受，是Danny作品中少有的高難度作品，證明了其實力的一面；林振強那仿似沒有包袱的詞作，也讓這歌愈聽愈有味道。

錄 音 簡 評

唱片的錄音清晰度平均較年頭推出的《陳百強精選》有所提升，美中不足之處是歌曲與歌曲之間的錄音有不同程度的差距，但如果以歌曲的獨立表現來說，整體的清晰度還是不錯。Danny演繹歌曲的平均水平也提升不少，感情的發揮已經到了胸有成竹的地步，多首歌曲都成為百聽不厭的作品，也得到樂迷的肯定。

CD版本方面以首版CD（SONY）壓碟版本及最新復黑王CD版本最有表現，比較接近黑膠唱片的味道。

當我想起你：被人低估的作品

Danny 在一九八〇年加入華納唱片公司後，經過六個年頭，終於決定離開。此前 Danny 已在歌曲風格以至形象工作上作出多次變化，說明他一直銳意求新，希望歌唱事業能一再突破。可惜來到這階段，竟是遇上瓶頸位置。轉換唱片公司，似是殺出新血路的最佳方法。一九八六年，他在約滿華納前推出最後一張專輯《當我想起你》。

仍然是由 Danny 親自監製，點題歌〈當我想起你〉也繼續起用林敏驄，整張專輯瀰漫着很深的依戀情懷，與上一張專輯《深愛着妳》有前後呼應的感覺。歌曲所帶來的平靜，有如昇華了的愛情——得不到不一定是悲傷事，也許藏在心底深處，才是最美好的。或許 Danny 即將轉投其他唱片公司，華納對這專輯的態度並不積極，封面棄用 Danny 的相片，更是一大敗筆，令這張其實水準頗高的專輯，得不到應有的重視。

曲／詞：林敏驄
編：林敏怡

〈夢境〉
詞：鄭國江
編：徐日勤

〈偶像〉
曲：徐日勤
詞：潘源良
編：徐日勤

林敏驄包辦作曲與填詞，這歌曲跟〈深愛着妳〉的題旨相同，都是對舊情人念念不忘，但來到這歌，這份思念已是多了一些省悟：「明白到各有各的去路」。字裏行間仍是帶有深厚的感情，淡淡的哀愁充溢全首曲子，好一個痴心的漢子，Danny 亦把詞中的感覺透徹表達出來，而且不着痕跡，非常優秀的作品。

Danny 淡然的演繹，頗有發自內心的寧靜感覺，喜歡他不慍不火的唱法，卻很窩心，有暖暖的感覺，深情的注入，將一首看似平淡的作品，產生親切的感受。

聽着 Danny 歌曲長大的筆者，感受到他從初期如何揣摩感情，到打從心底深處感受情感而表達，多了一份更穩定的自信，流露在歌曲之中。可以說他對每首作品的投入程度，以及融會的能力已有顯著進步。

很成熟的快歌，注入了西方樂曲的風格，節奏氣氛與動感比《在這孤獨晚上》更有發揮，完全屬於陳百強式的快歌。Danny 的演繹收放自如，完全可以掌控情緒的起伏，非常投入，教人感受深刻，這是因為他就是唱着自己的心聲：「他的一生包括淚與汗／統統基於觀眾着想」，不用代入別人的故事，出來自然更得心應手！

〈灰色怨曲〉

曲／編：陳斐立、周啓生

詞：鄭國江

〈再見 Josephine〉

曲／編：祖兒

詞：林振強

〈明日又如何〉

曲／編：郭小霖

詞：鄭國江

與〈盼望的緣份〉是同一類作品，不同的在於 Danny 更熟練的表達，就算是激盪的一段副歌，也見到他內斂的一面，富有內涵的質感，已不是表面層次的作品了。

又是祖兒作曲兼編曲的作品，編曲豪放、爽朗、直截了當，與喜歡表演舞蹈的 Danny 有着很好的化學作用，比起〈偶像〉更有發揮，Danny 在演繹中帶一點不吐不快的感覺。Danny 踏入樂壇以來，能跟他完全匹配的快歌不多，這作品是其中一首代表作。

郭小霖自〈令我傾心祇有妳〉後，再為 Danny 送上自己的作品，今次他更自己編曲，風格上與 Danny 成熟後的歌路很配合，令 Danny 更有發揮空間。這類歌曲的深度層次，是要歷練後才能發揮的，而正好在這段時間帶來這一首作品，可說是一次順理成章的偶遇。Danny 揣摩歌曲的神髓恰當，是一首值得細聽和回味的作品。

〈誰能忘記〉

詞：林敏驄

編：羅迪

〈真摯的愛〉

原曲：Suddenly

詞：林敏驄

編：徐日勤

一首小品式的情歌，仍然是林敏驄那「標誌式」的情懷——綿綿情意，包含甜蜜滋味的回憶。Danny與林敏驄的火花在於每首歌曲都有深層次的了解，細緻優雅的氣質，加上溫暖動人的故事，往往能有很深的感受表達出來。

改編自英文歌曲〈Suddenly〉，Danny再次帶來深刻體會的真摯感覺，把林敏驄的詞作，細膩而精緻的演繹出來。Danny駕馭能力非常高，聽得出他有耐心地將歌曲的含意表達出來，注入了溫暖的感覺。

錄音簡評

全張作品的音色平均而中性，與歌曲的內容配合得宜，應柔則柔，應剛則剛，舒服自然；唱片以人聲為重點，厚潤為中心，沒有過多的分析力。首批限量透明水晶膠唱片，音色表現比黑膠唱片遜色，主要原因是透明膠唱片的中高音過於突出，影響了低音力量。〈再見 Josephine〉的表現為全碟之冠，CD 版本中最能與唱片版本比較高低的只有二〇一九年推出的復黑王版本，其他首版的表現都比較薄弱，欠缺密度和場面。

第三章

銳意求變

1986 - 1988
（28 - 30歲）

《凝望》
迪生唱片
1986年出版

《痴心眼內藏》
迪生唱片
1987年出版

《夢裡人》
迪生唱片
1987年出版

《神仙也移民》
迪生唱片
1988年出版

《無聲勝有聲》
迪生唱片
1988年出版

《冬暖》
迪生唱片
1988年出版

在東瀛風中自尋我路

一九八六年，Danny 正式離開合作多年的華納唱片，結束長達六年的賓主關係，加入全新開業的「迪生唱片」公司（DMI）。之後的兩年多時間，他從自己喜歡聆聽的外語歌中得到更多靈感，創作出更多屬於自己理念的作品。

這段時間的香港流行音樂市場，已不再像七十年代末、八十年代初，單向性的由電視劇歌曲、電影歌曲及一些本地創作主導那麼簡單了；自七十年代起，日本文化大量湧入，除了衣、食、行以外，日本的視、漫及音樂產品，尤其是日本新一代的流行音樂，大量衝擊着香港樂壇，與歐美歌曲的流行程度可謂分庭抗禮，創作亦具相當水準。在七十年代末以後粵語歌開始「茁壯」的十年中，東洋音樂元素不斷影響本地創作人，當中 Danny 自然也無

在 DMI 展開新一頁。

樂壇新形象・領導新動向

DMI

各位親愛的歌迷：

 我最近加盟 DMI 灌錄的第一首 "Greatest Love Of All"（至愛），
願時下年靑人，能夠領畧「至愛」眞諦。我將會盡心灌錄即將
出版的大碟「凝望」，希望各位給予我更多支持。

DMI 創業大碟

陳百強 凝望

特別推薦・孖寶好歌：

 至愛
 迷失中有着你

DMI
EMI·DICKSON PICTURES & ENTERTAINME

法避免，但他始終較鍾情西洋文化，所以他很多的改編歌，往往偏向於歐美歌曲，剛好與八十年代改編日本歌曲的風潮背道而馳。

在DMI時期，會發現取得更多主導權的Danny更多地改編外國歌曲，而日本的作品，縱使有也只屬點綴，而且改編出來也注入很多本地色彩，與日本原版顯然有所不同。舉例，DMI時期《夢裡人》專輯中的〈細想〉，若與改編自同一曲，張學友《太陽星辰》專輯中的〈沉默的眼睛〉比較，會發現學友的版本較貼近日本原版。

可以說，這階段的Danny更着重自己的個性和品味的展現，這麼一來，就與傾向東洋風的市場有所分別了——其時好些年青樂迷，包括大專學生，都較為崇尚日本文化，當中甚至為了更了解歌詞內容，學習日語；在林林總總日本改編作品中，很多時候詞人也刻意寫下與原來日文版本相通的地方，在編曲上跟日版的方向也十分一致，事實證明此舉更能取悅當時的年青樂迷。

畢竟，日本流行文化已植根在新一代年青人腦海裏，不論是電視劇和流行音樂，自山口百惠的《赤的疑惑》系列起，《阿信的故事》、《海誓山盟》、《跳駒》、《早乙老師》；日本樂隊安全地帶、Checkers、少女隊、H2O、ALFEE等等；偶像或實力派歌手如五輪真弓、中村雅俊、柏原芳惠、岩崎宏美、河合奈保子、中森明菜、近藤真彥、早見優以至酒井法子等，他們的作品在各個本地媒體推薦和催谷下，得到很多香港樂迷的擁戴，而他們的唱片公司一般而言也有香港分公司的，順理成章地很容易取得改編版本的權利，亦因為如此，導致香港改編日本歌曲的數量倍增，那些年，更經常見到把同一首日本歌改編成多個不同版本的粵語歌，即所謂「撞歌」。八十年代是改編日本歌曲最「氾濫」的年代，Danny身處這浪潮中，選擇另闢蹊徑，忠於自己，也算難得。

第三章　銳意求變

《痴心眼內藏》專輯廣告，背景是陳百強的家。

快歌求變・慢歌煞食

Danny 不甘於隨波逐流，在他的創作路上，來到這個階段，他寧可就更多自己心中所想而出發，也希望繼續不斷挑戰自己，為樂迷帶來新意。在 DMI 年代所改編的英文歌，快歌佔了不少，其中《凝望》大碟內的〈超越時空〉、〈散・聚〉、〈我愛上課〉，演繹難度甚高，而且不是一般的大路歌曲，在那年代來說，可能是吃力不討好；《痴心眼內藏》專輯中的〈神奇係我同你〉、〈驅魔大法師〉，同樣是與 Danny 過往的快歌類型不同，大部分聽他歌曲成長的歌迷，對這些「較深層次」的作品會感到比較陌生和難以理解，所以或多或少造成距離，幸而接下來的〈地下裁判團〉及〈神仙也移民〉總算做到一定的流行程度，但坦白說，這一類的快歌，原唱版本亦是流行榜上極受注意的作品，樂迷難免生起

DMI

DMI 賀歲猛碟　　陳百強／痴心眼內藏

DMI

第三章　銳意求變

陳百強多謝各界支持⋯⋯

雙白金大碟夢裡人

包括你熟悉的——

未唱的歌、夢裡人、錯愛

更有陳百強感性情懷之作——

我的故事

原曲⋯PET SHOP BOYS-IT'S A SIN

地下裁判團

DMI
FX-50013

本唱片採用最新直

《神仙也移民》專輯廣告,大力推薦〈煙雨淒迷〉。

這樣憶起　陳百強

一種態度：我為何不聽原版的？

猶幸，Danny 的慢歌仍然十分「煞食」，他的感情細膩，是以感受深刻的情歌，相對就更能顯現他的真正實力。這個時期 Danny 仍有不少佳作：〈凝望〉、〈夢囈〉、〈煙雨淒迷〉、〈夢裡人〉、〈盼三年〉等，當中很多作品分別進佔各大流行榜，以至在不同的音樂頒獎禮取得獎項，讓身處 DMI 時期的他仍是站在一線歌手之列。然而，跟兩位當時得令的「天之驕子」，難免仍有點距離。

樂壇變天・堅守崗位

一九八七年，張國榮自華星唱片公司轉投新藝寶，新公司首

一九八七年舉行的「陳百強繼續前進演唱會」。

張專輯《Summer Romance '87》取得極大成功，〈無心睡眠〉、〈拒絕再玩〉、〈共同渡過〉等橫掃各大流行榜，其歌曲的突破及唱功的轉型，令其形象更鞏固，事業更上一層樓。張國榮的台風及風格，有明顯的進步，那段時間，譚、張兩人的競爭成為了全城焦點，唱片公司也不遺餘力的大力推動，所以那幾年間，兩人甫一出碟，就是街頭巷尾的熱播，可以說是無處不在，而 TVB 的「十大勁歌金曲頒獎典禮」更是每年一度的樂壇盛事，影響力較香港電台的「十大中文金曲」更甚，兩人的同台競爭成為焦點，在這樣的情況下，Danny 縱有佳作，也無可避免地要靠邊站了。

一九八八年年初舉行的「第十屆十大中文金曲」頒獎典禮，譚詠麟在毫無預兆下，在舞台上宣佈不再領取任何獎項。這決定令所有樂迷大感錯愕，其影響深遠，是令香港樂壇邁向另一階段的契機。這一年，各家唱片公司都在消化這信息，大家都預視到

「陳百強88存真演唱會」廣告。

市場將會迎來很大的改變，那麼下一步該如何走？這個時間的

Danny，選擇了繼續堅守自己的崗位──在同一年，一口氣推出

了三張全新粵語專輯，這是一九八一年的鄭少秋之後的第一人。

這三張作品中，看到 Danny 銳意求變，從年初的《神仙也移

民》的快歌取向，至《無聲勝有聲》的大膽封套，到年底以慢歌

為主導的《冬暖》，不斷摸索變化，也在努力提升自己。然而，

樂迷們是否接受是另一回事。其中《無聲勝有聲》的封套一反過

往文質彬彬的斯文形象，以至改變歌路，令他的作品開始有一點

曲高和寡的感覺。

值得一提是，收錄在《神仙也移民》專輯的〈煙雨淒迷〉，

令 Danny 事隔五年，再度於無綫「十大勁歌金曲頒獎禮」得獎。

這會是遲來的獎項嗎？

綜觀 DMI 時期的六張作品，確是盡顯 Danny 的獨有個性和

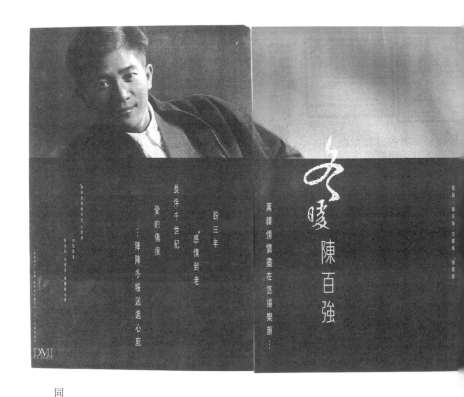

萬縷情懷盡在悠揚樂韻⋯

冬暖 陳百強

盼三年
感情到老
長伴千世紀
愛的傷痕
⋯陣陣冬暖送進心底

同一年第三張專輯《冬暖》。

才華。但來到這時候，他似是鳥倦知還，一九八九年，他決定重

返老家華納，展開新一頁的音樂事業。

凝望：展開新章

一九八六年，陳百強正式加盟創業新公司，DMI 唱片，這是潘迪生投資開辦的，Danny 成為該公司的首位合約歌手，擁有很大的創作空間，因此，在 DMI 三年時間之中（一九八六至八八年），他的作品成為了展現個性的橋樑，直接以自己的風格及路向走入歌迷之中，也令人更了解他的要求和音樂的造詣。

作為新公司的頭炮，《凝望》可謂落足本，雙封套豪華包裝，Danny 坦露胸膛，怎不教粉絲迷醉？同名主打歌再次找來鄭國江操刀，加上老柏檔 Chris Babida 的編曲，久違了的 Danny 彷彿重回樂迷身邊。

專輯內有多首改編歌，都是以 Danny 喜歡的英文歌曲為主，其中改編自〈Greatest Love of all〉的〈至愛〉，就是很大膽的挑戰，與時下一般的流行歌曲方向不同，證明他的思維真的走得很前。

〈凝望〉
曲：陳百強
詞：鄭國江
編：Chris Babida

〈超越時空〉
曲／編：Hayashi Mitsuo
詞：盧永強

〈迷失中有着你〉
曲：歷風
詞：林敏驄
編：祖兒

〈凝望〉有一種內斂的平靜，淡定與高貴的氣質，籠罩在整首歌曲中。鄭國江純以單向的角度出發，直接以凝望為出發點：Danny用輕而虛的吐字，營造氣氛，全曲都滲透着那份捉不到的感覺，以及背後渴望希冀的心情：「現實盡變幻象如墮進一張光的網／令我心閃亮這憂鬱的眼光」。Chris Babida的編曲亦帶有寬闊的空間想像，是一首很不錯的作品。

Danny來一次歌路大翻新，歇斯底里的吶喊，激盪而震撼，屬一次破格嘗試，Danny就是經常想着要超越自己，至於fans是否接受，就因人而異了。編曲上的表現也可以，有爆發力，個別也具場面。

來到新公司，Danny終於有機會與音樂前輩馮添枝（筆名「歷風」）合作。後者早於六十年代已是樂隊Mystics的結他手，後轉戰幕後，成了唱片公司的要員，亦一直有為不同歌手創作作品。這首歌情意綿綿，感情細膩，把一份患得患失的感情牢牢記住，Danny善於演繹這些情感，輕輕的吐字，教聽者能深深感受，Danny揣摩歌曲的能力，已是毋庸置疑。

〈沒法可續緣〉

曲：P.Williams、R.Nichois

詞：鄭國江

編：Chris Babida

這是另一首向難度挑戰的歌曲，歌曲中的氣氛是無可奈何的悲哀，這份感情是既愛但不能愛，既深但不能深。Danny演繹起來，一方面情緒激動，另一方面又無能為力，有着他的故事解讀，引導樂迷進入這無奈的愛情故事中。

〈至愛〉

曲：M.Masser、L.Creed

詞：鄭國江

編：Hayashi Mitsuo

是整張作品中最受注目的歌曲，這當然跟原版〈Greatest Love of all〉有着不可分割的關係。鄭國江的詞，給予歌曲很溫暖、很正面的力量，一個關於成長中奮鬥的故事。Danny的演繹是以七十年代爵士樂手George Benson的版本為藍本，溫和、理性、有層次，末段的激情，展現出無窮的力量，震撼人心！

這是另一首Danny跟鄭國江合作的代表作。

〈愛沒有不對〉

曲：盧冠廷
詞：唐書琛
編：Chris Babida

〈您令我心醉〉、〈散．聚〉

曲／編：林慕德
詞：向雪懷

曲：L.Bernstein、S.Sondheim
詞：唐書琛
編：Richard Yuen

盧冠廷（曲）加唐書琛（詞）的溫暖情感，經常是他們作品中所表現的態度，今次加上 Danny，即多了一份堅定承諾的決心，一份肯定的態度。編曲富有空間感，令作品增添深刻的力量，有一氣呵成的感覺。Chirs Babia 的編曲，令歌曲得到更好配合和發揮。

這兩首歌是 Danny 的一次新體驗，前者的唱法獨特，激動的追問，把壓抑在心底的疑問，以爆發的方式演繹出來，把破滅了的心情表露無遺！後者與 Barbra Streisand 的原版〈Somewhere〉感覺接近，粵語版本的感情還要比英文版多些難度，但 Danny 的控制能力很足夠，把詞中的感受用自己的情感發放出來，既獨特亦有效果，是一首較有深度的歌曲。

錄音簡評

全碟的錄音水準有點差強人意，在多個版本中，發現人聲的尾音都比較散，〈凝望〉、〈愛沒有不對〉、〈您令我心醉〉等也有這情況出現，其實都是整體密度不足的問題，分析力過多，導致失衡，就算是早期ＣＤ的三洋版本亦有這情況出現，現存只有錄音帶的平均水準較好，但同時要利用一部狀態較好，聲底平均的錄音機，才能發揮出真正的錄音水準，在錄音上可算是ＤＭＩ作品中最弱的一張；以創業作來說，有點可惜。

痴心眼內藏：
秋天童話的遺憾

自從《失業生》以後，Danny 只接拍過幾部大堆頭的賀歲電影，例如《聖誕快樂》、《八星報喜》等，對於拍電影，Danny 曾說過其實興趣不大，要遇到很喜歡的角色才會去演，一九八七年，終於在《秋天的童話》見到他的幕前演出，戲內 Danny 的表現恰如其份，演繹得非常自然；這部電影亦是筆者當年的至愛。他在電影上映之前的演唱會上，曾經以鋼琴演奏一首純音樂，而且非常高興地說是為一部電影所做的主題曲，那時的他非常興奮，這就是收錄在第二張 DMI 專輯的一曲〈夢囈〉，雖然最後可能因為商業考慮，電影主題曲被呂方的〈別了秋天〉取代，但這首歌曲的一份誠意，卻永遠保存下來，成為 fans 們心目中真正的《秋天的童話》。

值得一提是，這次的唱片封套用上了當時 Danny 的新居作為拍攝場地，身穿啡色大樓的他，配上一頂高貴的帽子，配合家中百葉簾及深愛的鋼琴，簡潔利落，自然的笑容，成就了這張《痴心眼內藏》的封面。

〈冰封的心〉

曲：Marten、Werner、Franke、Hopkins-Harrison

詞：陳嘉國

編：Alexander Delacruz

〈神奇係我同你〉

曲：Gary Benson、Frank Wildhorn

詞：黃霑

編：杜自持

一首爆炸力很強的作品，Danny用上狠狠的力氣去完成這首歌曲，非常有震撼力，而且編曲也很有張力，一氣呵成的氣氛，由頭帶到尾，效果不俗。當年首次聽到，感覺很新鮮，多年後的今天再聽，也沒有過時，而且發現Danny在語調控制上花了不少心思，令到歌曲的氣氛營造及結構更完整，用心的態度顯然易見。

霑叔的其中一個作詞風格，就是不拘一格，這首歌就用了較口語化的用字，落在Danny手中，又是另一番滋味。他誠懇用心的演繹，在吐字和腔調的配合下，聽來不會因為口語化而有異樣感覺。

〈天生一對〉
曲：歷風
詞：小美
編：Chris Babida

〈情人〉
曲：岩沢幸失、失島マ戈
詞：向雪懷
編：奧金寶

〈夢囈〉（音樂版）
曲：陳百強

一首小品式的情歌，帶有清純的味道，是跟馮添枝的另一次合作。Danny以很輕的方式吐字，而不是字字鏗鏘用力的唱，反而更切合這歌的味道。在節奏上，Danny也作出了不同的協調，出來自然流暢，聽來教人有放鬆的感覺。

筆者個人十分喜歡的一首DMI時期的作品，曲中流露出一份對情人的渴望和感受，儘管有太多的不解及疑問，但對這位情人仍是不捨，一份矛盾的心情充滿在歌曲之上。Danny的演繹很有故事性，教聽者很容易投入歌曲中，藉歌曲反思，自己對情人的態度又是如何？

Danny在一九八六年的演唱會中透露，剛為一部正在拍攝的電影作了這首曲子，並首度在現場演奏，那部電影就是後來的《秋天的童話》。這首純音樂作品，前奏已是成功營造場面，很有氣氛，鋼琴響起，有一份寧靜的變化，而且感覺用心，中後段的激情也成功帶動聽眾，慢慢走入想像的空間。若真的用在電影中，會是怎樣的效果呢？

〈痴心眼內藏〉
曲：王醒陶
詞：小美
編：Chris Babida

〈夢囈〉
曲：陳百強
詞：俞錚、陳少琪
編：奧金寶

〈約會〉
曲：Foster、Lubbock、Marx
詞：向雪懷
編：杜自持

無綫電視劇《鑽石王老五》的主題曲，這是 Danny 相隔一段時間後，再次唱起劇集歌。Danny 唱來不落俗套，也將劇集中的故事以自己的風格唱出來。以往電視劇主題曲多是內容主導，牽引着歌者，但來到這年頭，已是要作品遷就歌手形象了。Danny 以自己的方式把故事娓娓道來，溫馨自然。

譜寫了歌詞後，歌曲的感覺更強烈，不論是先曲後詞或先詞後曲，那份濃濃的秋意的確存在於字裏行間，很容易想像到主人翁在秋天的楓樹間，遍地落葉，獨自散步，追憶愛人，與劇中的氣氛非常配合；「漸漸已無覓你影踪／剩下我呆望雲飄動／寂寂的天空變幻是無窮／瑟瑟秋風似份外凍」，不禁令人想起片末船頭尺在街上追趕逐漸遠離的十三妹的畫面……雖然最後這歌沒有用作《秋天的童話》主題曲，但在筆者心目中，這歌跟呂方的《別了秋天》其實可以共同成為電影主題曲的，相信 Danny 的歌迷也會有相同的感受！

跟陳美玲合唱的歌曲，改編自英文合唱歌〈The Best of Me〉，歌曲編排的氣氛十足，唯歌曲中的對唱感覺沒有太強烈，略嫌平淡了一點。

錄　音　簡　評

Danny 的演唱，比上一張專輯更穩定，感情控制更有水準，收放自如，其個人風格更明確的呈現出來。早版 CD 音色聲底比較薄弱，較黑膠唱片差，復黑王的版本更接近唱片錄音水準，是不錯的選擇。首版推出的圖案唱片甚具收藏價值。

夢裡人：
再上高峰之作

一九八七年，可說是 Danny 再踏高峰的一年，繼年頭的《痴心眼內藏》後，八月再推出《夢裡人》。這張專輯教人眼前一亮，亮眼作品極多，當中破天荒與關正傑合唱《未唱的歌》，兩者都是斯文正面形象，風格卻大相徑庭，兩人各自以自己的方式演繹，但又能融合一起，產生意想不到的化學效果，此曲實已成經典。

另一主打歌〈我的故事〉恍似 Danny 的自傳故事，此外還有改編 Pet Shop Boys 的歌曲〈地下裁判團〉，都教人十分驚喜。Danny 在這個新東家，終於找到自己最稱心的位置了。

〈夢裡人〉

曲：陳百強
詞：陳海琪
編：杜自持

〈未唱的歌〉

曲／編：徐日勤
詞：潘源良

原版為一九八〇年《幾分鐘的約會》專輯內的〈我愛白雲〉，這次填詞人改成了位DJ陳海琪，她是與Danny認識多年的DJ好友。歌詞跟Danny十分適切。杜自持的全新編曲，賦予歌曲全新感覺，配合Danny成熟的演繹，為這曲賦予新生命。在八十年代，把自己作品翻唱的歌手不少，包括一九八七年鍾鎮濤的〈今天我非常寂寞〉、一九八九年ALan的〈不可以逃避〉等，但為同一曲重新譜上新詞並重新編曲的，Danny卻是第一次，的確是與別不同的一次。

對唱歌曲中，男生的作品一向帶有正能量的信息，如〈風中勁草〉（譚詠麟、蔡國權）、〈玩的格言〉（譚詠麟、彭建新）、關正傑與陳百強的〈未唱的歌〉同樣以正面態度出發，不同的是以他們的本行——歌唱為主題，題材新鮮而且配合身份。潘源良所寫的，就是要人拋下假面具，勇敢地將愛送出，而兩位歌者送愛的方式，就是「我有我唱心中這首歌」。

兩位歌手各顯本領，把歌曲中一份暖暖的愛心注入，以歌聲傳遞訊息，是一首上佳的合唱作品。

第三章 銳意求變

〈錯愛〉

曲：王醒陶
詞：薛志雄
編：奧金寶

〈揮不去的妳〉

曲／編：徐日勤
詞：小美

Danny 主唱電視主題曲的數量不多，但每次也是用心經營，這次的電視劇同名作品，仍然帶有新感覺，在激情中帶入內斂的感情，Danny 對歌曲有充分的理解，把歌詞的意境恰到好處的展現，由平靜到激盪，很有戲味，氣氛可算是從頭帶到尾，值得大家回味細聽，是筆者極力推薦的另一首作品。

小美一首很率性的作品，「下了決心我決定忘掉你」，帶有倔強及堅持，Danny 把歌曲的重點演繹到位，用心唱出；當中的內心掙扎和矛盾，完全的注入歌曲之中，「一清醒仍是舊夢未遠離」，切切實實把揮不去的感情重現歌曲之中。

〈我的故事〉
曲：陳百強
詞：向雪懷
編：杜自持

〈水手物語〉
曲：林敏怡
詞：文井一
編：林敏怡

那個年代，似乎每位歌星都有一首自傳式的歌曲，羅文的〈幾許風雨〉、徐小鳳的〈順流逆流〉、張國榮的〈有誰共鳴〉以至譚詠麟的〈無言感激〉，來到一九八七年，Danny 也有了這首〈我的故事〉。作詞的向雪懷，本屬寶麗金唱片公司，此前一直跟 Danny 未有合作機會，但當 Danny 來到新公司後，在馮添枝的穿針引線下兩人終於展開合作。向雪懷直接地將自己對 Danny 的感覺寫出來，Danny 也是用心演繹，整首歌曲注滿感情，聽得出 Danny 真情流露。

一首以海員（水手）比喻人生的作品。已是閱歷甚豐的 Danny，對歌詞的理解自是沒有難度，借航海水手面對的風浪，說出感悟，把詞中的努力奮鬥與接受挫折的能耐，以第一身的感覺去演繹，十分到位，且富有張力，起伏的節奏也十分好。

〈地下裁判團〉

原曲：It's a Sin

詞：林振強

編：杜自持

〈細想〉

曲：玉置浩二

詞：向雪懷

編：杜自持

〈求求妳〉

曲：Kenjico、Sakiya、Y.Akimoto

詞：陳嘉國

編：Alexander Delacruz

改編英文作品每每是 Danny 的拿手好戲，這首改編自 Pet Shop Boys 的〈It's A Sin〉，在當年是主打歌之一，歌曲中的那份震撼，直到今天重聽，仍然沒有因時日而減退，林振強的詞，既有故事性，也跟歌曲的旋律和氣氛配合得天衣無縫；杜自持的編曲亦能夠與 Danny 的聲調配合，一份怒火層層而出，亦有沉實的爆發力，教 Danny 在快歌的領域上再次突破。

無獨有偶，這一次 Danny 再與張學友撞歌，後者於一九八七年曾以相同的曲子唱出〈沉默的眼睛〉。這歌歌詞的內容表達很深，Danny 也是用心表達，歌曲中細緻入微的感情，還有那份義無反顧的堅持，很實在，很有力量。

Danny 在快歌的演繹上一直求突破，這首歌就花上不少力氣，放盡喉底的唱法，在 Danny 來說並非首次，而這次不只是唱功功底深厚的問題，而是在於感情的發揮配合，並且能緊貼拍子的唱下去。Danny 於這首歌上，可說是放開懷抱地唱。

全碟為正相錄音。首版黑膠唱片為英國印模製作，頭版 CD 為東芝 T0 版本。唱片的音色平衡，而且有足夠的密度，歌曲的基本頻寬度亦不錯，人聲的比例也合理，較《痴心眼內藏》效果更佳。〈夢裡人〉、〈我的所有〉、〈地下裁判團〉的場面都很到位，〈細想〉亦有足夠的空間感。Danny 的整體表現十分好，歌曲的感情都很投入，完全展露他的個性！

神仙也移民：一吐烏氣

一九八八年，Danny 在 DMI 唱片公司一口氣推出了三張全新粵語專輯，成為繼鄭少秋後，第二位一年內推出三張全新大碟的歌手。

年初出版了《神仙也移民》，年中有《無聲勝有聲》，十二月再來一張《冬暖》。是創作力驚人？還是因為即將約滿，因而要趕製作品？這個實在不得而知了。

儘管產量多，但三張專輯的製作水準仍然相當平均。Danny 在 DMI 經歷過首三張專輯後，愈戰愈勇。這專輯除了主打歌〈神仙也移民〉，另一首派台歌〈煙雨淒迷〉大受歡迎；後者更令 Danny 事隔五年後，再次奪得無綫的「十大勁歌金曲獎」，可謂一吐烏氣。

〈神仙也移民〉

曲：Daolin、Fayetteville、Woodward、Stock、Aitken、Waterman

詞：盧永強

編：杜自持

〈漫長盼望〉

曲：陳百強

詞：向雪懷

編：杜自持

當年香港吹着一股移民潮，改編 Love In The First Degree 的一首〈神仙也移民〉正是以此為題，一份佻皮活潑的氣氛穿梭在整首歌曲之中，很有動感，詞人的風格亦很貼地，把本地青年人的時尚文化及中國傳統的元素一一呈現在歌曲裏，而且融合得生鬼有趣，例如「落 D（Disco）睇龍船」、「T 恤（中西合併的服裝類代名詞）囉囉 lune（心癢難當）」等。Danny 用一份「跳跳紮」的心情演唱，與歌曲配合得天衣無縫；經歷了三張非常高水平的製作後，Danny 仍然向自我挑戰，嘗試新的歌曲路向，帶來出人意表的效果。

向雪懷與 Danny 的火花始於〈我的故事〉，而這首〈漫長盼望〉亦是捉緊 Danny 感情路向的歌曲，筆者以為，除了華納年代的鄭國江外，向氏是另一位最懂得陳百強內心感情世界的詞人；Danny 在這歌亦交出了深情的演繹，一份對感情渴望的心聲，從音樂響起已瞬間充斥歌曲每一角落，有悲從中來的感覺。一首令人很有代入感的作品。

〈好想見面〉

曲：郭小霖
詞：盧永強
編：唐奕聰

郭小霖獨當一面後，其作品風格也漸成形，這首歌由唐奕聰編曲，竟與郭氏為張國榮寫的作品有相近之處。Danny 在這歌帶來急促的演繹，是他少有的處理方式，感覺跟其他快歌很不同，但好像頗為刻意，效果未算討好。

〈怎算滿意〉

曲／詞：林敏聰
編：杜自持

初次聽時沒甚麼感覺，但愈聽愈有味道，林敏聰所寫的一個成長故事，相當真摯，是夫子自道？筆者覺得更像是寫 Danny 的故事。開首幾句：「從幼開始當發問時／也都喜愛獨處」，已教人不禁聯想到 Danny 的童年。年少時林敏聰是 Danny 的同班同學，多年來在歌唱事業中也屢次合作，當然熟知 Danny 的故事了。末段「像這首歌詞／有否失落時／誰人又會知」，也是耐人尋味。

〈煙雨淒迷〉

曲／編：黎小田

詞：潘偉源

〈超越分界線〉

曲／編：杜自持

詞：陳嘉國

當年的重點推介作品，Danny 以很感性的語調唱出，最難忘是那幾句接近沙啞聲音的演唱，加強了淒迷的感受，成為 Danny 在 DMI 年代最具代表性的一首作品。整首作品從頭到尾也帶出無助、無力的感覺，那失望到了盡頭的悲傷，教人傷感。Danny 的情感表達，可說是發揮極致。

聽過一首悲傷情歌後，來一首很有力量及信念的作品，似是要為聽者療傷。Danny 以堅定的態度演繹，信心滿滿，無懼所有障礙，感染力十足。

〈獻上這歌〉

曲：Barry Manilow、Panzer

詞：鄭國江

編：杜自持

〈痴心晚安〉

曲／編：徐日勤

詞：潘源良

改編自 Barry Manilow 的作品。鄭國江的詞作，再次將 Danny 的內心世界透視出來。「灌錄過千首歌／要寫的都寫過／這似特別有感覺／會下淚惟是我」，Danny 唱來非常投入，筆者疑惑，這歌是獻給誰？歌迷？還是遠去的情人？

又一首痴心情歌，一個為情而生的男生，以愛為目標，以情為彼岸。詞人往往找到 Danny 藏在心底裏的一些情感，再加以創作，因此很多歌曲也有度身訂造的感覺。Danny 也每每用心揣摩歌詞的精髓，所以能有感動人心的力量。一句「應該要奔放」，是 Danny 在唱給自己聽嗎？

錄　音　簡　評

這張《神仙也移民》的專輯，在早期 CD 東芝版本，以及首批黑膠唱片，音色都只是中規中矩而已，歌曲的平均度比較弱，歌曲與歌曲之間的錄音亦出現距離，幸好主打歌曲《煙雨淒迷》的錄音水平很好，總算沒有浪費一首好歌，而〈超越分界線〉及〈漫長盼望〉表現亦較為穩定和清晰，其他就比較參差了。

無聲勝有聲：
做好歌者本份

一九八八年的 Danny 頗多工作，其中能夠成為漢城奧運大使，絕是一個歌手的榮幸。年中推出同年第二張專輯《無聲勝有聲》，這次他不再擔任監製，而是將音樂製作交回各單位的音樂人，自己則努力做好作為歌者的本份，甚至全碟也沒有一首屬於他創作的作品；全力在唱功上下功夫的他，在這張專輯上的確有所成績，在技巧的運用及感情的投入程度，可以說比之前更有發揮。

另一方面，這張專輯的話題始終離不開唱片封套──Danny 懷抱半裸美女童鈴，可說是大膽顛覆了自己多年來的形象。

這樣憶起　陳百強

〈從今以後〉

曲／編：徐日勤

〈一串音符〉

曲：Verrops、Rossini
詞：潘偉源
編：徐日勤

一首很有亮點的作品，無論在編曲或是演繹上都有很好的效果。歌詞很有張力，從一個過去是開心記憶的地方，一下子跌落深淵，到了不再屬於自己的空間，那突變的畫面，既真實又直接，把這個現實赤裸裸地描寫出來。Danny作為性情中人，對歌詞自是心領神會，一份發自內心的激情自然而生，幾位音樂人（作曲和編曲者為徐日勤）的首度合作，確是擦出了燦爛的火花。

記得當年Danny每次現場演繹這歌，都有不同的懾人魅力。隨着年月過去，如今再細味，那份震撼仍沒有改變，實在是經典。

Danny在DMI年代的表現，往往就是忠自己，從當年的學生形象，至改變成個性極強的歌手，這段路走來並不容易。蛻變後的陳百強，歌曲的路向更多元化，而且往往有自己的導向，這首〈一串音符〉的功底深厚，雖然流行程度不及〈從今以後〉，但其實沒有被比下去，那份實在的自信，從每一句歌詞的吐字力量中都能感受得到，Danny的歌聲也在引領着氣氛的營造，再一次成功帶領聆聽者的步伐。

第三章 銳意求變

〈迷路人〉
曲／編：Fabio Carly
詞：葉建華

〈昨日、今日、明日〉
曲／編：顧嘉煇
詞：鄭國江

Danny 在這張專輯中，每首歌曲都予人「手到拿來」的感覺。這歌不論在環境氣氛還是故事描述的感受上，也聽到 Danny 所投放的感情。

鄭國江再次以主人翁如何一步步走來的成長故事為題材，雖然沒有明言，但聽者難免對號入座，將 Danny 的經歷代入其中。自一九七九年出道起，鄭國江一直看着 Danny 如何從青澀走到成熟，他絕對有資格去寫他的成長轉變。詞中滿載着祝福與期待，Danny 亦以開朗的心情去把歌曲完成，「自信心／一點點的拾獲／今天的心再度振作」，確有一份自信從歌曲中滲透出來。

〈*Don't cry for me*〉

曲／編：倫永亮

詞：胡人

倫永亮的這首作品非常有火喉，而且跟專輯其餘快歌的氣氛也非常匹配，Danny 在這首歌中也予人揮灑自如的感覺。筆者認為，當中的發揮比上一張專輯的〈地下裁判團〉更為到位，也更合身。

〈**無聲勝有聲**〉

曲／編：徐日勤

作為專輯的點題歌，風格平穩而紮實，Danny 的感情控制不錯，是一首很切合「陳百強風格」的作品；儘管是電視劇《衰鬼迫人》的插曲，但未見劇集歌的味道。可能實在太穩陣，反而談不上有甚麼驚喜，雖然同樣是徐日勤作曲、編曲，但效果不及〈從今以後〉，相對專輯其他作品，亦較為平凡。

〈孤寂〉
曲／編：孫偉明
詞：潘偉源

〈令你着迷〉
曲：郭小霖
詞：鄭國江
編：Richard Yuen

一首與 Danny 很匹配的歌曲，陳百強演繹起來，表露了沉鬱的一面，恍似是他真實心態的寫照，那份像描述他內心世界的自白書，頗為動人心魄。正正就是這種從心底說話的歌曲，加深了樂迷對 Danny 內心的了解。歌曲中的悲涼心境，令聽者痛入心扉，感受良多。

電視劇《衰鬼迫人》主題曲，有鬼馬的一面，是 Danny 在歌唱生涯中期以後，甚少演唱的類型。這首歌的演繹乾淨利落，爽朗而且節奏氣氛不錯，成為全碟一首與別不同的小品，歌曲排序放在末尾，未有影響整張專輯的完整性。

錄　音　簡　評

全碟錄音為正相，全碟的回音效果特別多，筆者以為甚至有些過火了。不論是首版唱片或 CD，同樣有這個問題；以歌曲的氣氛而論，個人可以接受回音效果，如〈從今以後〉、〈迷路人〉、〈無聲勝有聲〉和〈孤寂〉，但其他作品也加入回音效果，似乎適得其反，破壞了歌曲本來的面貌。

冬暖：回歸平淡之作

一九八八年十二月，在沒有甚麼先兆的情況下，DMI 竟在同一年推出第三張 Danny 的專輯：《冬暖》，這也是 DMI 最後一張陳百強全新專輯。這張作品比起他過往銳意求新的 DMI 作品不同，全碟有回歸平靜的感覺，歌曲也偏向平和的慢歌為主。

動感跳躍的作品少了，樂迷需以平常心來對待這張較「文靜」的作品，感受 Danny 細膩的一面。在 DMI 三年，Danny 實已盡情發揮，在快歌的演繹上有不同層次的提升，在他一向擅長的慢歌上，也從初出道的白紙，歷練為技巧純熟的歌者。

這段時間，他回歸華納的消息甚囂塵上，故有不少人揣測這是 Danny 約滿而要趕製出來的作品。筆者記得當年這專輯出現得頗為突然，對於 Danny 短短一年內竟推出第三張專輯，不少人感到意外。

〈感情到老〉

曲：楊雲驃

詞：盧永強

編：楊雲驃、盧東尼

〈盼三年〉

曲：姚敏

詞：向雪懷

編：盧東尼

窩心的作品，對 Danny 來說應有很深的感受——多年來同行前輩對他照顧有加，也有萬千樂迷對他無條件支持，令他感受到不一樣的情誼。他既是一位感性的歌手，性格也率真，對此曲的體會自然更深，那份從心底裏的感動，存在於整首作品之中，對當年的他，特別有意義。

專輯的主打作品。對 Danny 來說，改編老歌重新再唱，已經不是甚麼新鮮事。配合已經頗有默契的向雪懷，作品的脈絡與方向自然不會有問題了。歌曲的演繹風格及氣氛的營造掌握，Danny 已是手到拿來，其憂鬱的歌聲，令歌曲的層次昇華。

〈燃點真愛〉
曲：陳百強、周啓生
詞：鄭國江
編：周啓生

〈長伴千世紀〉
曲：盧冠廷
詞：潘偉源
編：楊雲驃

作為香港電台六十週年誌慶音樂劇《神奇旅程樂穿梭》的主題曲，作品自然是正面傳遞訊息和力量，而這曲的原版為四位歌手所合作的，包括陳百強、陳慧嫻、林憶蓮及劉美君，一共三女一男，後來因為唱片公司的版權問題，至正式出版時，林憶蓮的歌聲無奈被消失了，甚為可惜。當年要聽整全的四人版本，只有在宣傳唱片才能得以欣賞，直至二〇〇六年，才經環球唱片，重新將一張雜綿碟推出ＣＤ版本，終能重見天日。這首作品各人各施其職，是難得一次的共同合作。

盧冠廷的一首溫暖作品，簡單直接的歌曲，Danny演繹出一份暖暖深情，帶有細水長流的感覺，歌曲雖然簡短，但發自內心的誠意，注入一份窩心的情感，細膩的演繹，流露出一種依戀的感受，很舒服自然。而且配上清簡的伴奏，感覺純真浪漫。

〈願意再等〉

曲：王醒陶
詞：小美
編：Roel Garcia

〈暫別的愛〉

曲：E.L.Kleban、M.Hamlisch
詞：鄭國江
編：盧東尼

這首歌，一字一情的的感覺強烈，而且恰當到位，並無多餘的感情流露。歌曲的落寞感覺強烈，也有一份對感情的執着在當中。

Danny 的作品中，改編自英文歌的作品比較多，而且一向比較得心應手，這首作品同樣不錯，感覺自然。一直以來很喜歡他在歌曲中的感情投入，尤其對一些離別的歌曲或人生哲理的歌曲，Danny 總是特別上心，可能他對愛情的期待與命運安排的感觸特別多，到成熟後的他更甚，這首作品所表達的渴求和改變，都能從 Danny 的歌聲中表現出來。

〈一語道破〉
曲：山腰直彦
詞：陳嘉國
編：Alastair Monteith.Hodge

〈冬戀〉
曲：Sylvia Dee、Arthur Kent
詞：小美
編：盧東尼

是整張專輯中筆者最喜歡的一首。對過往人生的回憶，感觸良多，有歷盡辛酸的情懷，Danny的歌聲傳播出一種久歷人生起落的感覺，但一切都已經清晰明白了，「誰贊同／誰說傻／我已領教現實這一課／不必不必不必／不必一語道破」。

Danny的歌曲，往往就是人生的一面鏡子，隨着成長而改變，隨着成長而領會，如同一起長大的朋友，只要你有所感悟，就會明白他在不同階段所帶給你的東西是甚麼，真正的貼近人心。

改編自著名英文金曲〈The End of the World〉，小美的中文詞溫軟而堅定，剛柔並濟，很正面的態度，就算怎樣無奈，也要面對人生的起跌，冬天雖冷，但只要堅持，一定可以取暖，詞中的信息看似失落，但月缺後總會有月圓的一天。Danny用上了輕淡的唱法，溫暖氣氛。

錄音簡評

作為在ＤＭＩ的最後一張大碟，錄音水準上稍稍回落。聲底走厚潤的方向，與歌曲以柔情為主的角度接近，黑膠唱片的感覺是較有味道，但分析度相對較少；ＣＤ首版為東芝版本的１Ａ１，與唱片比較音色算是不錯了，但低音的密度與紮實度比較弱，差距更大，而後來的ＣＤ新版更加一般，影響了實際效果。

第四章

鳥倦知還

1988 - 1992
（30 - 34歲）

《一生何求》
華納唱片
1989年出版

《等待您》
華納唱片
1990年出版

《Love In L.A.》
華納唱片
1990年出版

《只因愛你》
華納唱片
1991年出版

《親愛的您》
華納唱片
1992年出版

展現實力的演唱會

一九八九年，陳百強正式回歸華納唱片公司，適逢是 Danny 出道十週年，他順勢舉辦「陳百強十周年一生何求演唱會」，記得當年剛好是演唱會的高峰期，筆者也已經出來工作了，而且非常熱愛看演唱會——能近距離現場觀看歌者表演，跟聽唱片是兩碼子的事。那一年，許冠傑、葉倩文、陳慧嫻、譚詠麟，以至年尾的張國榮都是必看的重要「戲碼」，而陳百強這個相當有紀念意義的演唱會，筆者偏偏錯過了——票是有買的，但不巧病倒了，結果讓給家人觀看。未能看到這演唱會，成為筆者人生中其中一件憾事。

香港紅磡體育館於一九八三年落成，原意為舉辦大型國際體育活動，可容納萬二人，自一九八三年五月，許冠傑成為首位於

紅磡體育館舉行演唱會的歌手後，唱片公司發現效果理想，也紛紛選在這地點舉行演唱會，經歷過一九八三、八四年後，演唱會成為了除電影、電視以外，一項另類的娛樂消閒活動。能夠與偶像近距離接觸，樂迷當然樂於參與。久而久之，演唱會舉辦場數的多少，竟成了歌手角力的不成文競賽──場數多寡，決定歌手的能耐與受歡迎程度。

Danny 一九八三年九月已首次在紅館舉行演唱會，至一九八五年的一次，曾經因為所穿的服裝比較前衛，而且快歌的現場演繹有些失準，因此受到一些批評；往後 Danny 也辦過不少演唱會，儘管入場的樂迷不少，但迴響未算太大，每次舉辦的場數也不見得多。在這樣的背景下舉行出道十週年的演唱會，壓力自是不少。

青年週報

Teens Weekly ■逢星期四出版■香港政府登記■青年週報編委會編輯■香港北角木星街３號澤盈中心2104室
■麥泉記發行■第329期出紙十六版■每份零售三元■嶺南印刷廠承印■5-8060707■國文傳眞：5-8870242

這樣憶起　陳百強

158

《一生何求》專輯銷情理想。

重歸華納，重新定位

自譚詠麟在一九八八年初宣佈不再拿取歌曲獎項後，張國榮

也在一九八九年九月，宣佈在年底的演唱會完結後，退出樂壇；

同年陳慧嫻也宣告暫別歌壇，到外國繼續學業；一時之間，一線歌

手紛紛在舞台的前沿退下來，對剛重返「老家」華納，準備重新

再戰的 Danny 來說，心態上當然有所影響。回歸華納後，Danny

曾經在某個電視特輯節目中，表示以自己較為感性的性格及對自

我的高要求，其實不大適合這行業，但憑着對表演藝術的熱愛，

以及圈中朋友的幫助，還有大量看着他成長的歌迷支持，因此雖

然遇過不少挫敗，仍會繼續努力，再求突破；他希望重新開始，報答歌迷們給予的愛護，做好自己喜歡的音樂。重返華納後的首張專輯《一生何求》，就是在這樣的背景下誕生。

專輯同名歌曲為無綫長篇劇集《義不容情》的主題曲，這齣五十集的電視劇由韋家輝出任監製，黃日華、溫兆倫擔綱演出；劇集大收旺場，主題曲在該劇帶動下，成功入屋。一九八九年的十大勁歌金曲頒獎禮中，〈一生何求〉也令Danny再度得獎，算是對他十年歌唱事業的再次肯定。

一九九○年，梅艷芳在「百變梅艷芳夏日耀光華演唱會」後，也宣佈不再領取任何音樂方面的獎項了。稱霸八十年代香港流行樂壇的三位巨星先後退下，那麼究竟由誰來補上這些空缺呢？此刻的陳百強，對自己的位置也不得不重新思考——就如上文提到的訪問內容，他只想做好自己喜歡的音樂而已，至於是否退下來，仍然舉棋不定。這一年，Danny再次榮獲最佳衣着人士獎，是自

重返華納後第二張專輯《等待您》，仍然保持水準。

一九八七後第二次得到這殊榮，可能因為有所肯定，令他曾生起退出樂壇，轉戰時裝界的念頭，對當年只有三十二歲的Danny來說，希望在另一領域再創高峰，也是能夠理解的。

樂壇轉折．新人湧現

踏入九十年代，香港樂壇正是經歷轉折期，來自台灣的國語歌在香港再次颳起旋風，本地唱片公司則在努力打造新的偶像，希望填補「譚張」之位。在一九八五至九〇年這五年間，實有大批新人加入樂壇，包括：八五至八七年出道的張學友、林憶蓮、

第四章　鳥倦知還

《陳百強90浪漫心曲經典》，收錄新歌〈半分緣〉。

《Love in L.A.》專輯廣告。

劉德華、黃凱芹、李克勤，以及八九、九○年出道的周慧敏、關淑怡及黎明等等，這批歌手經歷唱片公司的用心打造及個人努力，大部分已經能夠獨當一面，並以他們各自的長處，找到吸納新一代歌迷的方向；另一方面，新一代歌迷對歌曲的要求，跟八十年代已經有所不同，對於譚詠麟、張國榮、梅艷芳以至 Danny 的歌曲，難免產生了距離感。

陳百強在一九九一年年初推出專輯《Love in L. A.》，歌曲多以自身感受作為主題，當中包括〈一生不可自決〉、〈半生人〉、〈天生不是情人〉等。Danny 自出道起，期間經歷風風雨雨，起起伏伏，當中複雜的心情都在此專輯內有所表達，知心樂迷當然能深切理解，但更多是有人認為歌曲不合時宜，再加上新一代歌迷的年齡層有所差距，結果這張專輯只能獲得部分資深樂迷的青睞，在那段變化不定的樂壇日子當中，自然未能成為話題作了。

皇牌突圍而出！！

陳百強 · LOVE IN L.A.

南北一家親

巨星和唱陣容：林憶蓮、Dick Lee、倫永亮、樓南光
雞同鴨講式鬼馬佻皮跳舞歌

天生不是情人

徐日勤/林夕嘔心瀝血度身訂造精彩作品

四大天王冒起

《*Love in L. A.*》反應未及預期，但 Danny 沒有洩氣，同一年夏天推出全新單曲〈只因愛你〉，其演繹得心應手，再次打進各大流行榜，似是向各界宣告，自己仍然是有力再戰，另一方面，也想重新跟歌迷拉近距離——在宣傳上，作出了以後要以開心的心態面向觀眾的承諾。作為深愛 Danny 的歌迷，聽到他有這樣的心態改變，當然感到寬心，亦為他能夠衝出憂鬱的角落而高興。

《只因愛你》專輯廣告。

於陳百強昏迷時推出的新歌加精選大碟，收錄陳百強最後兩首新歌：〈親愛的您〉和〈離不開〉。

一九九二年二月，許冠傑正式宣佈退出歌壇，無綫邀請眾多音樂人，於麗晶酒店舉行「許冠傑光榮引退匯群星」的節目。記得「歌神」這稱號，正是源自這節目。節目中亦有問及新一代接班人會是誰？當時，席間邀請了一班後輩歌手獻唱許冠傑的歌曲，以作致敬，當時，張學友、劉德華及黎明都是獻唱歌手之一，三人宛如扮演了「接班人」的角色，及後，媒體將這三位歌手，聯同從台灣回流的郭富城，定名為「四大天王」。爾後，這四位不同形象的歌手，在唱片公司和媒體推波助瀾下，成了九十年代香港樂壇的「代言人」，翻開流行樂壇的新一章。Danny 在一眾後浪當中，已成前輩，在這樣的大環境下，難免被擠向邊緣；時不與我，似乎大家都只是等待，Danny 究竟何時宣佈退出樂壇？

萬料不到，Danny 以令人最心碎的方式，結束其歌唱之路。

一生何求：
電視劇帶動歌曲熱播

一九八九年，Danny 離開華納唱片公司三年後，正式回歸，同時，亦是 Danny 入行十週年的紀念日子。十年人事幾番新，對陳百強來說，亦相當有體會。他曾經說過，以他的感性的性格，其實不太適合這一行，但就憑他一份熱愛音樂的執着，結果仍然緊守崗位，未有輕言退下，十年下來，已經做出屬於自己的音樂。然而，在感情路上始終未有歸宿，對於一個重情的音樂人來說，是有一點遺憾，憑歌寄意的心情便貫徹於他的音樂上。往後的幾年，他所創作的作品，亦環繞着自身的感受出發，更加的真情流露，把自己所想所思投入音樂之中。

作為回歸華納後的首張專輯，唱片以雙封套作包裝，也刊登多日頭版廣告，足見華納對 Danny 的重視。渴求重新起步的 Danny，也親自擔任監製一職，希望製作一張既忠於自己，也能向樂迷交代的作品。的確，〈一生何求〉的熱播，令 Danny 重拾人氣和信

心，但環顧整張專輯，筆者以為亮眼的作品其實不多。

封套內頁 Danny 少有地寫下自白的句子：「今天，重返華納唱片公司，傾力製作出這張我心愛的大碟，印證了自己更趨成熟的音樂風格，而在這一刻，深知有您熱情的支持，我，一生何求？!」

〈Hot Night〉

曲／編：杜自持

詞：林振強

〈心碎路口〉

曲／編：黎小田

詞：陳少琪

〈背着良心的說話〉

曲／編：徐日勤

〈誰是知己〉

曲／編：林敏怡

一首「Danny色彩」的快歌作品，與DMI時期的作品大同小異，但沒有之前的作品那麼「激」，而且唱起來在動感上亦稍為收斂。歌曲的編曲仍是很有水準，但感覺就是爆發力略嫌不足。

與黎小田再度合作，歌曲有感情發揮的部分，Danny以主人翁的身份唱出，歌詞的畫面盡收眼底，心情的起伏盪把握得不錯，能牽動聽者的步伐。

悲從中來的無奈，面對舊情人，只能違心地祝對方幸福快樂，與〈從今以後〉有着很接近的情景。Danny將那默默付出守候的主人翁的無奈與矛盾一一表現在歌曲中，感情直接，能打動有相同經歷的人。

每人都希望找一個與自己作伴的知己，可惜，就算是一同成長的伙伴，即使天天相見，但總是事與願違，大家只有距離越來越遠。Danny把歌曲融會貫通，唱出了那份回憶往昔，同時要接受現實的感覺。

〈冷暖風鈴〉
曲：王正宇
詞：盧永強
編：杜自持

〈一生何求〉
曲：王文清
詞：潘偉源
編：蘇德華

這歌以天氣比喻感情的變化，把一對散失了的情侶的感情狀況道出，那種一去不復返的的遺憾，Danny演繹起來未見很大的感情起伏。一連四首的慢板歌，儘管Danny有不同的演繹方式，但旋律實在算不上動聽，難以令人留下深刻印象。

可說是Danny翻身之作。作為無綫重頭劇《義不容情》的主題曲，據說是先有歌曲，才被取用在劇中，更因為要切合劇情而要歌曲作出遷就，把一些歌詞改掉，姑勿論如何，這首作品因為電視劇大紅而取得很高的播放率，而且年終多個音樂頒獎禮得獎，成了Danny後期歌唱生涯的代表作。

原曲為王傑的作品〈惦記這一些〉，亦有迴響，也因此把在台灣發展的王傑帶到香港，劇中插曲〈幾分傷心幾分痴〉及國語版的〈一場遊戲一場夢〉亦因此成為當年的金曲，劇集的影響力可想而知。

Danny的演繹紮實而富感情，對經歷了十年歌唱生涯的他來說，如斯富有哲理的歌詞，教他如何不投入去唱呢？

〈對不對〉

曲：曹俊鴻、黃大軍
詞：潘源良
編：陳志康、袁卓繁

〈流浪者〉

曲：Mike Hawker、Ivor Raymond
詞：潘偉源
編：袁卓繁

改編自台灣歌手伍思凱的作品〈最好不要再想我〉。這是一首對愛情提出反思的歌曲，Danny 就像一位導師，教聽者在歌曲中學習處理感情的方式，以至面對感情的態度。

改編自英文老歌，急促的節奏讓 Danny 恍似重拾活力，歌曲以「天涯何處無芳草」為主題，用一個追求感情的流浪者為引子，道出要找尋自己的人生；感情是要經過千山萬水的，但找到了的話，怎麼辛苦也是值得，歌曲輕鬆自然，Danny 演繹起來也很活潑。

錄音簡評

全碟為正相錄音，錄音水準只屬一般，人聲比較侷促，沒有通透的清晰度，而樂器的開揚感覺亦比較弱，也許與母帶的質量有關，歌曲也失去了清爽的感覺！幸好低音部分不致有朦朧的感覺，CD跟黑膠唱片的音色也同出一轍，較以往的華納作品遜色。

等待您：

風格高尚的一張

踏入一九九○年，樂壇步進新紀元，Danny 也再來一次蛻變，歌曲的格調更上層樓，大碟名稱《等待您》，似是寓意等待你來認識新的陳百強。專輯以一首西班牙歌曲改編而成的〈試問誰沒錯〉作主打歌，當中首段歌詞的疊詞，當年成為其中一個樂評界的討論焦點，歌曲旋律也十分優美，帶有起起落落的複雜情緒，其他歌曲的可聽性亦非常高，作品多以心境變化為主題，帶有豐富的想像空間。

Danny 在這專輯所釋放的感情，也許是他出道以來最多的一次；可見出其狀態不俗，不論是水準或態度都比上一張《一生何求》專輯更明確，給予樂迷新感受；封面 Danny 身穿燕子禮服，讓人覺得氣質高貴、風度翩翩的的 Danny 回到樂迷身邊了，成為大碟的一個亮點。

〈試問誰沒錯〉

曲：Juan Carlos Calderon
詞：潘偉源
編：杜自持

〈對酒當歌〉

曲：陳百強
詞：鄭國江
編：杜自持

改編自西班牙的作品，調子本身已經優雅高貴，歌詞中對與錯的描述又是一個教人深思的話題；疊字的運用，重複的追問，令這首歌充滿張力。編曲上由靜態至激盪，也讓歌曲的爆發力來得更具說服力，教聽眾一直追聽下去；Danny的深情以及激動的情緒起伏，令歌曲的表現更為完整，也見其心思！

這首曲子由 Danny 所作，第一次發表於一九八八年林志美的專輯《灑脫》當中，歌詞由潘偉源操刀，以十二小時為題，把愛上夜生活的都市人從夜到早的活動，作出細緻描寫。如今 Danny 再次演繹，歌詞請來「老拍檔」鄭國江出手，兩人已建立默契多年，尤其是慢歌。這次鄭國江再次像為 Danny 度身訂造，把 Danny 對感情的執着一一吐露出來。相信 Danny 接到歌詞後，一定是如獲知音，愛不釋手了。Danny 在歌曲中的感情發揮極致，悲從中來，那份痛，只能以歌曲把心底的感情釋放出來。很佩服編曲的杜自持，能把同一首曲子，編出兩份完全不同的感覺。

值得一提是，這是鄭國江最後一次跟 Danny 合作的作品。

〈從新欣賞我〉
曲：Juan Carlos Calderon、Luis Gomez Escolar
詞：盧永強
編：蘇德華

〈三個自己〉
曲／編：杜自持
詞：向雪懷

〈空氣中等你〉
曲：孫崇偉
編：蘇德華

〈別話〉
曲／詞：楊立門
編：杜自持

一首態度正面的歌曲，盼望重新認識已經成長和改變的自己，Danny在演繹中注入了一種起勁的味道，令聽眾感受到一份希望和渴求。

三個自己，一個是年青時帶有傲氣的自己，「想分開時分開」；一個是「甘心拋棄自己」的自己，為的是能不惜一切佔有對方；最後一個是「回味往昔」的自己，對逝去的感情念念不忘。

Danny把心中領悟到的一切，用心表達出來，歌曲具有不同層次，見到他用心經營。

每一句也有感情的琢磨，為情人不惜一切的苦等，不論結果，就是表現出痴心等待的一份態度。Danny代入其中，令歌曲帶有濃濃的感情。

情人要遠離他方，心中只有依依不捨，縱然不想分別，也只希望有再重逢的一天。Danny的情深演繹，把依戀的感覺濃濃的分佈在整首歌曲之中。

〈關閉心靈〉

曲：伍思凱
詞：潘源良
編：杜自持

把熱熾的心窩收起，向悲傷說再見，重新開始，向另一日標進發，不想糾纏在沒有結果的感情上，雖然無奈，但那份情傷，實已令主人翁不想再繼續了。

Danny 在歌曲中表達了一份重新上路的決心，未有流露半點悲傷。

錄音簡評 ────

踏入九十年代，華納的錄音明顯進步了很多，也許跟公司器材的提升有關。自一九八九年下半年開始，旗下的作品已改成反相制式，而這張《等待您》專輯的錄音是非常有驚喜的，人聲飽滿而實在，喉底的聲音更強，把 Danny 的用心唱功一一呈現，非常動聽，樂器的處理同樣有所提升，低頻層次深厚足夠，而且紮實有力，歌曲中的空氣感強而通透，場面與深度亦有十足的表現，可以說是極少瑕疵的一次。

Love in L. A.：
最痛的感覺

一九九一年，Danny 推出全新專輯《Love in L. A.》，並遠赴紐約拍攝唱片封面。九十年代初，CD 慢慢普及市場，各唱片公司已經開始大量生產 CD，取代黑膠唱片的位置。這張專輯正是在這時間推出，CD 的生產數量遠較黑膠為多，因此當年推出不久後，黑膠唱片竟已被炒起。時到今日，這張黑膠也成為樂迷的搶手貨了。

這作品推出後，有很大的迴響，卻是負面居多，有說封面上的 Danny 俊朗不再，換來是有點肥胖的他；在歌曲路向上，亦偏向自傷自憐的情緒當中，一般歌迷比較難以接受。這也許是一些惡意攻擊，筆者以為大家可留意這專輯的整體表現、方向與統一性才是。今天回看，這專輯正好記錄了 Danny 當時的心路歷程。

重聽整張作品，就是一個人生磨練的寫照，其中 Danny 對情感的堅持與釋放，有着漫長的過程，歌曲中有很多令人靜思的空間，

教人感悟人生；只要你是一個有故事的人，就會領略到 Danny 在歌曲中所注入的訊息。Danny 這張專輯，絕對是用心之作。

〈天生不是情人〉
曲／編：徐日勤

〈寂寞的感覺〉
曲：陳百強
詞：向雪懷
編：Tony A

〈南北一家親〉
曲：Dick Lee
詞：周耀輝
編：杜自持

在 Danny 的歌曲中，不時流露對愛情的渴望，很多時都當作是 Danny 自己的心聲。以這歌為例，主人翁曾經遇到過心儀對象，但沒有開花結果，於是便藉歌曲表達出來，紓緩心裏的一點感慨，Danny 唱來，特別感傷。作為主打歌，再度交由徐日勤作曲和編曲，但流行程度較〈從今以後〉遜色。

承接〈天生不是情人〉，更加走進深層的感情渴望之中，是真情告白的升溫作品，「在寂寞心中／原來常需要／一種被愛／一種被愛的感覺」，Danny 又一次表達內心深處世界，演繹得全情投入，沒有半點遮掩，因此更令人有觸景傷情的傷感。既然是內心寫照，就直白吧，是再一次的真情流露。

一首十分破格的作品，以輕鬆角度回應內地與香港融合的大勢。周耀輝的歌詞十分俏皮，Dick Lee 所作的旋律也很跳脫，是 Danny 在這專輯中最開朗的一首作品。值得一提是和音找來了圈中好友林憶蓮，有畫龍點睛的效果。此前在《冬暖》專輯中的〈燃點真愛〉，因版權問題未能收錄憶蓮的歌聲，這一次可說是彌補了之前的遺憾。其實早在一年前，回歸華納的 Danny 已跟憶蓮合唱了收錄在《夢了，瘋了，倦了》專輯的〈我要等的正是你〉。

〈雙星情歌〉

曲／詞：許冠傑

編：杜自持

〈夢唏噓〉

曲／編：Tony A

詞：因葵

〈一生不可自決〉

曲／編：Peter Lai

詞：向雪懷

許冠傑的名曲，在 Danny 演繹下，另有一番滋味在心頭——一份悲傷的離別感受，既無奈亦悽苦，斯人獨憔悴。Danny 的感情控制恰當而到位，沒有多餘的造作；難得珠玉在前，Danny 仍敢於以自己的方式演繹，相當難得。

一個情人另投別人懷抱的故事，深愛的人已是移情別戀，主人翁除了在夢中唏噓，也沒有甚麼事情可做了。又一次的無奈和苦楚，Danny 演繹起來自是沒有難度。

一首曾經用在無綫播放電影《末代皇帝溥儀》的歌曲，藉歌曲表達溥儀一生，兩者確有其共通之處，但當放在 Danny 身上，就是另一個解讀了。「誰個又會並沒欠缺／曾心愛的為何分別／和不愛的年年月月／一生不可自決」，筆者認為，在 Danny 的感情世界裏，可能真的沒有讓他自決的一次；也許歌詞真的觸動了 Danny，他投放這歌的感情，就如自身感受，每一句都像刺入心坎中的痛，令聽者完全感受到他在歌聲中所流露的悲傷。

第四章　鳥倦知還

〈半生人〉

曲：張瑞文
詞：王書權
編：陳志遠

每次聽到這歌的音樂響起，就會立刻進入歌曲的旋律與感受中，那份飽歷滄桑的傷痛，人生起伏的無奈，就像是Danny的自我寫照一樣；他恍似在訴說自己在樂壇上的半生經歷，感慨良多，所以演繹出來有其獨有的悲傷與感悟，每句也有想像空間！其實，將這歌曲代入一個平凡人身上，同樣可以有驚天動地的故事，因為每個人的一生中，各自有各自的悲歡離合；Danny的歌曲，是與人生並進的，不會因時間過去而過時！這就是他的作品能成為經典的原因。

錄音簡評

錄音水準上，與《等待您》的專輯差不多，人聲的厚潤度更有進步，把 Danny 用心演繹的歌聲毫無保留地呈現在黑膠唱片中，非常精彩的一張！全碟歌曲的平衡度也很好。首版 CD、黑膠唱片也是反相錄音，全新復黑王為正相錄音。

只因愛你：回復狀態

相隔不過半年有多，Danny 在一九九一年夏天推出同年第二張專輯《只因愛你》。繼上一次《Love in L.A.》一份感情自白書後，當年 Danny 似是由鬱鬱寡歡的心情中康復過來，筆者仍深刻記得，當年 Danny 曾在一個音樂節目宣傳此碟的重點歌〈只因愛你〉，在節目中他提到：「我從現在開始，會多唱一些開心的歌曲，帶給所有喜歡我的歌迷，希望他們接收多一點開心。」（大意）

這張專輯找來張叔平做美指，的確給樂迷帶來一個狀態十足的 Danny：封面上的 Danny 穿上一套優雅大方的服裝，單手放在心口的甫士，很有魅力。碟內大部分歌曲由徐日勤編曲，後者是 Danny 歌唱事業後期的緊密合作伙伴，其編曲往往能適切 Danny 的風格，這專輯也不例外。主打歌有〈只因愛你〉、〈夜的心〉，兩首歌都有不俗的播放率。專輯推出後，Danny 忙於到不同地方巡迴演

出，並計劃在一九九二年舉行暫別演唱會；可惜，往後的故事發
展，完全脫軌。

第四章　鳥倦知還

〈痴情歲月〉

曲／編：徐日勤

詞：潘源良

開首加進了一段雷雨音效，似是希望做到先聲奪人的效果；而歌曲中段添加了一段色士風的 solo，令作品更添色彩。Danny 與作曲及編曲的徐日勤已是合作無間，演繹這作品得心應手，中段吐字硬朗，帶有激情！

〈而情是近〉

曲：陳百強

詞：王書權

編：徐日勤

Danny 一向渴望得到的親近感情，這一次也用心演繹出來，但這次他的態度已不再執着，反而是積極的期盼：「人度過半生／曾經的我已看得真／明天我靜候你的接近」。Danny 此前所說的改變心態，筆者以為在這歌曲中表達得到。

〈歌者戀歌〉

曲：陳百強

編：徐日勤

這首由 Danny 作曲的作品，可說是憑歌寄情，用歌者身份代入失落的愛情，那份為愛追尋而又幻得幻失的感覺，雖然歌唱事業取得成就，重拾信心，但在感情上卻因為社會的枷鎖而令歌者有心愛而不能有結果；歌詞恍似就是 Danny 的心底話，一份唏噓不脛而走。

〈豈在朝朝暮暮〉

詞：向雪懷

曲／編：Peter Lai

〈只因愛你〉

曲／編：徐日勤

〈夜的心〉

曲：MJ

詞：周禮茂

編：徐日勤

〈豈在朝朝暮暮〉是筆者至愛的其中一首作品，向雪懷寫下男女最平常不過的寄盼：「無論男女都想有個伴侶／世世生生可以鴛鴦戲水」。然而現實又怎會如此美好？即使是朝夕相對，可能也不是真實的愛情。Danny 把當中的複雜心境演繹出來，恰到好處。

再度是徐日勤的作品，他已熟知 Danny 的風格，因此作為重點推介的作品，這次也沒有失手。歌詞訴說難得找到了自己的最愛，即使「分離多於碰見」，仍是義無反顧，全心全意的愛。Danny 的感情控制十分到位，收放自如，成就了一首佳作。

這首改編自 Michael Jackson 的作品，雖然是專輯的主打歌之一，但筆者以為跟 Danny 的歌路不是很合拍；儘管原曲的旋律容易上口，但總覺得 Danny 演繹起來有點牽強，跟 MJ 出來的味道大有不同。

〈回望〉

曲：田村由利子
詞：譚舒中
編：徐日勤

〈是你〉

曲／編：Fabio Carli
詞：達輝

碟內唯一一首日文改編歌，描寫一段失落感傷的愛情，感情豐富；首段的鋼琴獨奏，接合 Danny 的歌聲：「我在這街中痛哭過／共你相戀問為了何／令我覺得心碎」，相當淒楚，聽罷全曲，真會教人心碎。

專輯中最後一首歌，Danny 唱來頗有激盪的心情，當中那份義無反顧，即使是錯愛也好，也希望愛情能來到自己手上。「請交給我／愛恨只隔一線／就是恨也不緊要／是恨也終可改變／是錯誤也正是甘心／求一生去改變」，Danny 演唱這類歌曲往往能傾注自身的感情，因此能夠打動聽者。

錄 音 簡 評

此碟首版CD為反相錄音，今次在音色處理上的缺點不少，音色薄弱，人聲乾涸，而且尾音散，作為Danny最後一張全新大碟，錄音水準實在令人失望，只有環球復黑王Boxset中的版本，比較可以令人接受。

親愛的您：官方遺作

一九九二年，唱片公司在 Danny 昏迷後不久，推出一張新曲加精選的大碟，名為《親愛的您陳百強》，點題作〈親愛的您〉以及出事前已經錄製好的〈離不開〉，成為了陳百強的官方遺作。近數年，網上流傳由 Danny 主唱的《無言感激》及《風再起時》，都是翻唱同輩歌手的自傳式歌曲，而且是完成了混音的版本，估計當年他有一個翻唱致敬的計劃吧，可惜已沒有出版機會了。

作為遺作之一，〈親愛的您〉可說是承接〈只因愛你〉而來，同樣由徐日勤作曲，因此歌曲風格相當接近，歌詞講述主人翁終於找到「一生所託」，而他能給對方的，就是無數聲親愛的。Danny 演繹起來頗為輕快，流露出一份因為找到真愛而來的喜悅，聽起來，歌聲也有幾分親切。

另一遺作〈離不開〉，由林敏怡作曲，並且由老同學林敏驄作詞。兩人自一九八八年《神仙也移民》專輯中的自傳式歌曲〈怎

算滿意〉後，已有數年未有合作。一首痴情的作品，「留住你在我心／全離不開」，就是無論如何也捨不下的心情。或許，捨不得放下的，應是身為樂迷的我們才對！

精選大碟其他歌曲，都以 Danny 重返華納後的歌曲為主，只有〈偏偏喜歡你〉及〈等〉屬比較早期的作品，當中較有亮點的作品，要數 Danny 所演繹的〈天才白痴夢〉。這歌當年是收錄在向告別樂壇的許冠傑的致敬作品中：Danny 此前也曾在《Love in L.A.》翻唱許冠傑的〈雙星情歌〉，這次的演繹，Danny 恍似一個看透得失的人，要大家以一笑置之的態度去面對。另外，〈半分緣〉一曲此前亦只曾在《陳百強 90 浪漫心曲經典》的精選中出現過。

作為收錄 Danny 最後新歌的大碟，無論你是否他的歌迷，也是值得珍藏。

錄 音 簡 評

首版的錄音製式為反相，音色方面，可能因為正值華納的錄音器材的轉換期，與過往的個人精選相比，比較參差，尤其歌曲與歌曲之間的清晰度，新舊差異甚遠。

到二〇一九年推出的復黑王，除了改回正相錄音製式，在音色方面幾經用心製作後，終於把參差度改善了不少，證明用心經營的音樂，自然有成果出現。

第四章

鳥倦知還

第五章

誰能忘記

1958 - ∞

《環球高歌陳百強》
環球唱片
2018年出版

《WEA Solid Gold 2》
華納唱片
1984年出版

《陳百強精選》
華納唱片
1985年出版

《我的星座》
華納唱片
1985年出版

《奪標金曲》
華納唱片
1986年出版

《曾在你懷抱》
華納唱片
1986年出版

《陳百強90浪漫心曲經典》
華納唱片
1990年出版

《夢了、瘋了、倦了》
華納唱片
1991年出版

未有收錄於個人專輯內之
單曲及合唱作品

在一開始撰寫《這樣憶起陳百強》時，筆者希望以新角度令讀者再次感受Danny的歌曲，因此大膽地以他的歌曲的聽後感作為基調，以較為學術性的層面及感性的方向雙管齊下，道出不同的評論角度，並嘗試以相當淺白的文字，描述Danny在演繹歌曲時的感情發揮與歌唱技巧，把歌曲的內在表達意念展現於大家面前，同時盡量以細緻的描述及立體的角度，道出歌曲的整體涵意，讓讀者通過文字感受藏在歌曲中的心思。

在本書初版推出後，筆者收到了很多Danny fans的意見，表示認同筆者在撰寫歌曲評論時所切入的方向，認為能有助fans們更深入了解Danny的每首歌曲。能夠得到讀者的認同，筆者實在感到非常榮幸，因此在研究推出《這樣憶起陳百強（增訂版）》時，翻查了所有的評論稿件，發現部分未有收錄在Danny個人專輯內的歌曲，其實也相當受歡迎，可惜在書籍初版推出時未有收錄。

出版後很多 Danny 的 fans 向筆者詢問可否加入這些具意義的歌曲，經過再三考慮後，筆者決定將八首收錄在精選專輯、雜錦唱片以及與女歌手合唱的歌曲加入於增訂版內。相關作品列表如下：

未有收錄於個人專輯內之單曲

歌曲名稱	推出年份	
〈Warm〉	一九八四年	陳百強《陳百強精選》香港首次發行時所收錄之唱片
〈等〉	一九八五年	陳百強《陳百強精選》
〈家〉	一九八六年	群星《奪標金曲》
〈半分緣〉	一九九〇年	陳百強《陳百強90浪漫心曲經典》

合唱作品

歌曲名稱	推出年份	
〈Tell Me What Can I Do〉	一九八四年	群星《WEA Solid Gold 2》香港首次發行時所收錄之唱片
〈再見 Puppy Love〉	一九八五年	林姍姍《我的星座》
〈曾在你懷抱〉	一九八六年	林姍姍《曾在你懷抱》
〈我要等的正是你〉	一九九一年	林憶蓮《夢了、瘋了、倦了》

希望加入了上述單曲及合唱歌曲的獨立評論後，可以讓《這樣憶起陳百強（增訂版）》更為完整地呈現 Danny 的經典金曲。

〈Warm〉

曲：Danny Ellis
詞：Hurley Brian
編：Bobby Lakind

〈Warm〉這首英文歌是 Danny 在美國與 Crystal Gayle 合作〈Tell Me What Can I Do〉期間，美國華納唱片公司總裁極力推薦他翻唱的英文歌曲，〈Warm〉的原唱者是來自英國的歌手 Jim Capaldi，歌曲收錄於其個人專輯《Let The Thunder Cry》。

Danny 將從美國紐約學習得來的唱歌心得，靈活運用到這首歌曲上，將意象美、意境美的演繹，與傳統音樂編排結合後融會貫通，為聽眾帶來全新的音樂體驗。

全首歌的風格輕柔抒情浪漫，歌曲譜出第一段音樂，Danny 以緩慢節拍的演繹配合，就像平靜如鏡的湖面，流入清泉洗滌心靈一樣，從柔情中散發着積極和正能量。到中段時，Danny 以清澈而響亮的獨特嗓音，猶如愛人在耳邊輕輕跟你細語，用真誠關切的態度流露出浪漫溫柔的感覺，瞬間直入心扉。到了最後一段時，Danny 的歌聲爆發出有點難以掩飾內心的激動心情，成就了一首浪漫而激情的作品。即使 Danny 在歌曲上的表達表面看似平靜，但其實是外冷內熱，激情部分很有渲染力，與他的粵語歌曲有着明顯不同的發揮方向，以兩種截然不同的概念去展現不同語言之間的感情發揮。

從這首歌可以發現，Danny 於美國深造音樂半年過後，學習到的不只是歌唱上的技巧，而是領略到另一種演繹模式，面對不同歌曲能夠透過投放不同的情感

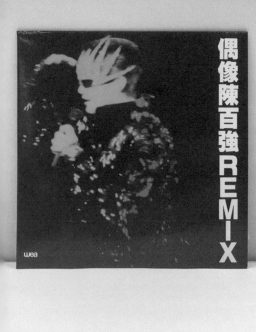

進行演繹，使其感情表達更為豐富與立體，從這一首〈Warm〉就可以聽得出Danny如何駕馭這個模式，將他自身的藝術天賦表露無遺！

那麼就可以了解到為甚麼Danny在一九八五年後，在表達歌曲的內心層面上，可以得到瞬間的提升，並成為了獨當一面的歌手！

在《偶像陳百強Remix》內亦可以找到〈Warm〉。

〈等〉

曲：陳百強
詞：鄭國江
編：顧嘉煇

一九八五年，Danny 加入樂壇推出個人專輯的第六個年頭。七八十年代的歌手，只要經歷了幾年時間的磨練，必定能從中轉化成一個更成熟的自己，這對 Danny 來說亦不例外。在幾年之間，不論是在待人接物的態度上，或是從生活環境中所感受到的甜酸苦辣，皆令 Danny 成長到另一個層面。同時，在時間流逝與個人閱歷增長之下，更使 Danny 累積了不少創作養分，從而加深了他在音樂創作上的深度。

一九八五年電影《聖誕快樂》上映，Danny 除了飾演其中一位主角外，更負責主唱電影主題曲。鄭國江以故事中的角色——麥尚（麥嘉飾演）為基礎，作了這首〈等〉。〈等〉本來的構想是由 Danny 和徐小鳳合唱的，奈何最終因為二人不是同一間唱片公司旗下的歌手而告吹，結果成為了 Danny 的獨唱作品。他等待女伴小鳳姐（徐小鳳飾演）的一段黃昏戀情為骨幹創作歌詞，作了這首〈等〉。Danny 以感性角度用心演繹歌曲，對歌詞的表達收放自如，亦使他走進了個人演繹的一次高峰。

從曲入詞，從詞入意，Danny 從每一個吐字中，皆展現出山歌曲每一段落的變化，帶領聽眾進入故事當中，領會 Danny 對歌曲的體會、心情及想法，在不知不覺中，歌曲已被 Danny 駕馭並感染聽眾，將歌曲唱進聽眾心裏。

記得當年在念中二的筆者，以及筆者的同班同學，都被 Danny 的演繹**觸動心**

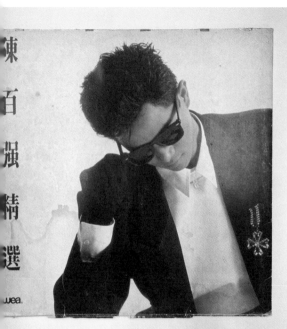

弦。〈等〉所表達的希冀與失落感的反差，以及歌詞中「莫道你在選擇人／人亦能選擇你／公平如沒半點偏心」那種既真實而無奈的複雜心情，可謂整首歌曲的精髓所在。值得聽眾留意的，還有 Danny 在歌曲上所表達的情感變化，從靜思到激動，再從激動中走進從容面對的心態，最後慢慢走進結尾⋯⋯末段利用假音表達唏噓的心情，更是以華麗的手法為歌曲作最後的修飾。

〈等〉收錄於 Danny 於一九八五年推出的《陳百強精選》內。

〈家〉

詞：林敏驄
曲／編：林敏怡

這首作品是電影《八星報喜》的主題曲，首次收錄在一九八六年推出的華納群星精選雜錦大碟《奪標金曲》之內，歌曲風格輕鬆趣怪，非常配合該電影的主題。這也是 Danny 多年來為數不多的曲風輕鬆趣怪作品，其餘為人熟悉的分別有一九八二年的〈寵愛〉、〈魔術師〉及一九八三年的〈傻望〉。至於在一九八六年推出的〈家〉，相信是因為幾年下來，Danny 的歌曲風格甚有改變，令這首歌曲沒有收錄在他的個人專輯內。但也是因為這個原因，令到一眾想集齊 Danny 所有歌曲的 fans，為了這首作品而購入《奪標金曲》，更成為了該雜錦大碟的賣點之一。

關於這首歌，其實還有一些鮮為人知的故事。由於〈家〉需要趕上《奪標金曲》的推出時間，當時的錄製時間可謂相當緊張，在歌曲完成製作並順利收錄後，首版《奪標金曲》黑膠唱片的封面上更貼上了一張宣傳貼紙，注明「陳百強主唱《八星報喜》主題曲〈家〉」的字句。奈何歌曲的製作時間緊迫，因此不論是《奪標金曲》的黑膠唱片或者 CD 版本，隨專輯附有的歌詞紙都欠缺了這首歌的印刷版歌詞，成為了當中一個不完美與遺憾。

除了印刷版歌詞的問題，收錄在《奪標金曲》內的〈家〉還有另一個不足——歌曲質素。由於當時趕着推出此曲，因而在歌曲的混音上比較失準，整首歌聽起來既混亂又嘈吵。不過，華納作為一間用心製作的唱片公司，在推出《奪標

金曲〉過後亦有為〈家〉這首歌曲作出補救措施。在同一年，華納推出了另一張精選雜錦大碟《夢中人》，大碟名字來自周潤發和林青霞主演的電影作品。

而〈家〉就被重新收錄在這張精選雜錦大碟之內，而且在混音上有明顯分別，音色開揚、細緻，而且非常平衡。就着華納這個貼心的表現，相當值得樂迷支持！

〈家〉首次收錄於《奪標金曲》內，唱片封套上印有專屬的宣傳貼紙，可惜印刷版歌詞中缺少了〈家〉的歌詞。

〈半分緣〉

曲：P.Gordon、J.Williams、J.Gruska
詞：潘偉源
編：黃良昇

這首作品，是收錄在《陳百強 90 浪漫心曲精選》內的獨立新歌，唱片公司在這張專輯的唱片封套正面使用了手繪肖像，背景顏色則是以 Danny 喜歡的紫色作為襯托，在當年的唱片封套設計上是頗為大膽的嘗試，其手繪風格與華納於一九八六年推出的四人雜錦 Remix 唱片（四人包括 Danny、林姍姍、葉倩文和林子祥）的封套相似。《陳百強 90 浪漫心曲精選》唱片封套的背面則用回 Danny 的真實相片，讓樂迷作為比照。《半分緣》亦曾推出單曲宣傳唱片，封套背面除了有歌詞外，旁邊還以漫畫的形式繪畫了 Danny 的側身肖像，與《陳百強 90 浪漫心曲精選》配合起來，整個設計概念貫徹始終。

〈半分緣〉為向來擅長演繹內心情感歌曲的 Danny，增添了一首令歌迷聽罷難忘的作品。整首歌曲籠罩着一份濃濃的淒楚感覺，歌曲的首段節奏以緩慢步伐而行，把情人的零碎片段在腦海中整合，並呈現在樂迷的腦海中，使樂迷深刻感受到當中的感情。接着又是另一個動人故事的開端，Danny 先以沉實的聲實而不華地唱出一字一句，令樂迷慢慢投入到故事之中，到第二段時情緒激昂爆發，痛徹心扉，猶如腦中的段段回憶層疊，湧上心頭！整首作品瀰漫着失去愛人後的感嘆，無奈而沉重，只好慨嘆世事幻變。Danny 的演繹乾淨俐落，以感性的情緒唱出「半分緣」的無常，將每一個細緻的感情變化控制得宜，使樂迷能在自身經歷中感受到與歌曲情感如出一轍的心理變化，盡顯 Danny 拿捏歌曲情感定位的功架。

〈半分緣〉單曲宣傳唱片背面印有漫畫版的 Danny 肖像。

《陳百強90浪漫心曲精選》所精選出來的另外十二首歌曲亦非常用心，除了配合浪漫的主題外，亦收錄了一些比較冷門的作品。筆者更發現唱片公司在曲目排序上亦花了不少心思，歌曲與歌曲之間的情緒起伏編排有序，整體非常順暢完整！

此外，由於整張專輯為反相錄製，因此整體音量比一般唱片為低，音色亦相對平均。

〈Tell Me What Can I Do〉

唱：陳百強、Crystal Gayle
曲／詞：Jerry Ragovoy
編：Joey Carbone

〈Tell Me What Can I Do〉是 Danny 與美國女歌手 Crystal Gayle 於一九八四年推出的合唱歌曲，收錄在一張於美國發行的黑膠細碟。Danny 能與第二十屆格萊美獎「最佳鄉村音樂女歌手獎」得主 Crystal Gayle 合唱這首作品，並且得到在美國樂壇推出歌曲的機會，是一件相當值得慶祝的事。而這張歌曲同名的細碟後來更打入美國 Billboard 流行榜一百名內，以香港華人歌手的成績來說，實屬難得。

這首情歌的編曲非常用心，歌曲的演繹從初段時的平靜到中段的高位，直至末段時以激情作為結尾，相當乾淨俐落。而 Danny 與 Crystal Gayle 的對唱亦發揮得淋漓盡致，歌曲以一問一答的方式，將這段感情所經歷過的風風雨雨訴說到聽眾耳邊：雙方曾經朝夕相處地生活，愛得不能沒有對方，即使瀕臨分開，但經歷了一段時間的沉澱後，又發現自己仍然心繫對方。〈Tell Me What Can I Do〉把這份感情表達得相當有火花，促 Danny 和 Crystal Gayle 所唱出的每句歌詞中，都流露着一份蕩氣迴腸的感覺——即使事過境遷後，仍然未能忘懷的感情。其實當年的 Danny 只有二十多歲，能夠充分駕馭這首歌曲的情感表達，絕對是 Danny 能將天生感性的一面投放在歌曲中的實力展現！

除了與 Crystal Gayle 的合唱版本外，Danny 亦曾經在日本版細碟《愛の終

りに》時以個人獨唱形式演唱〈Tell Me What Can I Do〉，更於一九八四年日本歌謠祭得到了「最有魅力獎」，肯定了他的表現。

Danny 曾在一九八二年的秋天前往美國紐約進修半年音樂課程，而〈Tell Me What Can I Do〉則是在進修後才灌錄的，與他初出道時的英文歌曲相比，這首歌曲在演繹上明顯成熟了不少，更有着抒發內心的深層感受。

〈再見 Puppy Love〉

唱：陳百強、林姍姍
曲：林慕德
詞：卡龍

眾所周知，Danny 所推出過的合唱歌並不多，而其中一首，就與歌迷有關。作為 Danny 歌迷的林姍姍，因 Danny 的關係加入華納唱片公司，成為公司中的小師妹。Danny 對這位小師妹亦格外照顧，除了在姍姍的首張個人大碟《心事難明》中為她創作了〈戀愛預告〉一曲外，更在她一九八五年推出第二張個人大碟《我的星座》時與她合唱〈再見 Puppy Love〉，這亦是 Danny 首次與女歌手推出合唱歌曲。

〈再見 Puppy Love〉是電影《鬥氣小神仙》的主題曲，電影的主角正是林姍姍和剛從新秀歌唱大賽出道的張衛健。隨着電影上映和雷台熱播，增加了歌曲的傳唱度，也把這首溫馨小品推上一定的高度，成為 Danny 的合唱歌曲之中最受歡迎的一首。

Danny 和林姍姍演繹的〈再見 Puppy Love〉，當中帶有一種少男少女情懷，予人一份溫馨浪漫的感覺。林姍姍將一份少女情懷總是詩的活潑感情注入歌曲之內，而 Danny 所演唱的段落雖然不多，但巧妙地做到畫龍點睛的作用，令歌曲散發出強烈的青春溫暖感覺──型男與少女的一種特別氛圍。雖然 Danny 並沒有參演《鬥氣小神仙》，不過當他化身在歌曲之中，旋即成為當年一眾女歌迷的夢想「Puppy Love」。

筆者曾經有幸在一次活動上，親身感受過他們的現場演繹，這經歷成為了筆者

人生中其中一段難忘回憶。一九八五年正是 Danny 展現自我風格後的首次高峰期，當時的他在歌曲演繹上已駕輕就熟。林姍姍能在推出第二張個人大碟時遇上〈再見 Puppy Love〉，着實是為她的歌唱事業留下了一個里程碑。

個人認為〈再見 Puppy Love〉是男女合唱歌曲中快樂指數頗高的一首經典作品，體現了那個年代的青春印記，值得我們一一細味。

〈再見 Puppy Love〉收錄於林姍姍個人大碟《我的星座》。

〈曾在你懷抱〉

唱：陳百強、林姍姍
曲／編：林慕德
詞：盧國沾

緊接着〈再見Puppy Love〉，Danny和林姍姍在一九八六年推出了另一首合唱作品——〈曾在你懷抱〉。當年的林姍姍既是DJ主持亦是歌手，兩個身份一動一靜，屬於性格突出而全面的新人，因此在歌曲曲風和類型上也相當多變。這首作品一改林姍姍以往的活潑歌路，以深情感性的角度出發，這恰巧與Danny本身的歌曲風格相近，因此創造了一首與〈再見Puppy Love〉截然不同的深情作品！

盧國沾的詞一向以細緻刻畫見稱，這首作品自然而真實，充滿成熟味道，與Danny以往較多合作、歌詞較青澀的鄭國江老師相比，有着顯著不同的風格，盧國沾的歌詞為Danny的作品加添了漸漸成熟的韻味。而在這首歌曲中，更把男女主角的心理狀態描繪出來，首先是沉重的互相對問，然後從不知就裏的生氣，到內心矛盾的掙扎。雙方在心底之中埋藏着各自的痛，表面上表露出沉默的態度，內心卻是期盼着愛火重燃。字裏行間中慢慢滲透出兩口子內心深處的感情，這樣的感覺真教人有一份真實的無奈！

姍姍冷靜而倔強的語調、Danny沉厚的嗓音更帶有發自內心的無奈，為歌曲營造出一個實實在在的場景，樂曲的節奏配合氣氛，把一個故事完完整整的呈現在聽眾眼前！

當年還是初中生的筆者，有着歌詞中所描寫的相同經歷，聽到這歌曲自然更為

入心⋯⋯在海邊重複播放着這首歌曲細聽，每次聽罷都會有很多畫面盤旋於腦際，Danny 那份默默的沉靜而不捨，姍姍表達的堅決但迂迴的心境，把一對熱戀男女之間的內心世界表露無遺！如今時代不同，人們對於愛情的體會亦有所不同，而歌曲中所透露出的信息則變成永久藏在心底的回憶。那些年、那些事，那個年代的陳百強與林姍姍。

〈曾在你懷抱〉收錄於林姍姍歌曲同名大碟《曾在你懷抱》。

〈我要等的正是你〉

唱：陳百強、林憶蓮
曲：Jose Mari Chan
詞：潘源良
編：杜自持

時為一九九一年，華納唱片公司旗下的兩位歌手，先後在一月十八日及二月十四日推出各自的個人大碟，分別是 Danny 的《Love in L.A.》，以及林憶蓮的《夢了、瘋了、倦了》。因為當年正處於黑膠唱片與 CD 的過渡期，黑膠唱片在往後將會逐漸停產，並由 CD 全面取代。作為 Danny 的 fans 和黑膠唱片迷的我，當然不會錯過，在專輯甫一出版時便搶先購入了《Love in L.A.》的黑膠唱片。

《Love in L.A.》和《夢了、瘋了、倦了》的推出時間相近，所以當時在收音機不時都會聽到他們的聲音，而兩張專輯之間還有一個共通點──各自收錄了一首 Danny 和林憶蓮的合唱作品。那兩首合唱作品分別是收錄在《夢了、瘋了、倦了》的〈我要等的正是你〉，以及另一首 Danny 找來林憶蓮客串，收錄在《Love in L.A.》的〈南北一家親〉，林憶蓮在〈南北一家親〉首段的幾句國語和音，當年聽罷感覺新鮮有趣。

既然兩張專輯都收錄了 Danny 的歌聲，筆者也順理成章地購入了《夢了、瘋了、倦了》，成為自己珍而重之的收藏品。

Danny 與林憶蓮合唱的〈我要等的正是你〉改編自菲律賓歌曲〈My Girl, My Woman, My Friend〉，是作曲人 Jose Mari Chan 與女歌手 Janet Basco 的原創合唱作品。〈我要等的正是你〉由潘源良作詞及杜自持編曲，這

亦是他們兩人的第一次合作，歌曲整體比較溫和平靜，Danny用沉厚的聲線，訴說歌曲的故事：一直在腦海中尋找的情人突然出現眼前，而且還只是在咫尺之間，即使在外表上表現得相當冷靜、沉默而不經意，但內心卻是感到莫名的驚喜。

Danny在歌曲的字裏行間中展現着一種內斂的態度，以吐字的韻味，襯托着情深的感覺，讓聽眾感受到Danny的深情演繹，配上憶蓮溫軟柔和的聲調，以含蓄、默默綿綿的方式將歌詞中兩人對難得尋獲至愛的感受表達出來，與過往的合唱歌曲有所不同。

〈我要等的正是你〉單曲宣傳唱片封套印有兩人的照片。

《環球高歌陳百強》評論緣起

Danny 離開我們已經邁向三十個年頭，多年以來，每逢他的冥壽，不少 fans 都會自行舉辦一些紀念活動，緬懷這位已故歌手之餘，同時推廣他的作品予新一代樂迷認識。自 Danny 離世至今，亦有不少同輩及後輩歌手，以不同形式演繹他的歌曲，向這位香港樂壇第一代學生偶像歌手致敬！

二〇一八年，正是 Danny 六十歲冥壽的午頭，在他九月七日冥壽的前後日子，自然有不少歌迷及網上群組自行發起紀念活動。作為樂壇骨幹的環球唱片，亦於同年的九月九日在香港會議展覽中心舉辦了一個名為「環球高歌陳百強」的演唱會，邀請了接近二十位歌手參與演出，筆者有幸成為當天的座上客之一，感受現場的熱烈氣氛。在整場演唱會內，其中一個最為難忘的焦點，

「環球高歌陳百強」演唱會票尾。

莫過於由當時得令的陳奕迅，夥拍已由歌手轉為全職經理人的林姍姍，演唱當年 Danny 與林姍姍合唱的經典歌曲〈再見 Puppy Love〉，把全場氣氛推到最高點，使所有歌迷熱血沸騰，瞬間勾起舊日記憶，筆者看罷也為之感動！

同年，環球唱片亦邀請了十二位八九十年代的歌手，**翻唱了**一張名為《環球高歌陳百強》的專輯，以向 Danny 作出致敬！

初版的《這樣憶起陳百強》，是以評論 Danny 的個人歌曲演繹為核心，嘗試以細緻的筆觸，深入了解 Danny 在歌曲中所投放的感情、為歌曲賦予的內在感覺和傳遞給樂迷的一點訊息，從而令不同年代的樂迷都能更深入了解 Danny 在歌曲創作和演繹上的成長過程。而藉着這張《環球高歌陳百強》致敬專輯，筆者希望在本次的增訂版中嘗試以另一個角度，對比其他歌手在演繹 Danny 作品時與他原有風格的分別，相信可帶來另一番的體會。

專輯內收錄了Danny和部分參與翻唱歌手的經典合照，左起：林子祥、葉蒨文、陳百強。

環球高歌陳百強：
為經典注入新靈魂

要重新演繹 Danny 的作品實在不容易，因為他的歌曲太深入民心了，只要方向有一點點的偏差，很容易就會被比下去。加上翻唱者都是獨當一面的歌手，要如何配合翻唱者本身的風格並加以發揮，取得相得益彰的效果更是難上加難，這實在是相當考驗編曲人功夫的一張專輯。這次環球唱片找來了昔日跟 Danny 合作無間的徐日勤作音樂總監，徐日勤近年經常擔任不同懷舊演唱會的編曲總監一職，對這些耳熟能詳的歌曲瞭如指掌，可以給予新一代編曲人很多寶貴意見，不但將歌曲的原有神髓保留下來，還可以配合翻唱者的個人風格，使舊酒與新瓶得以融合，成為獨特的作品！

在《環球高歌陳百強》所收錄的十三首歌曲當中，筆者特意挑選了其中的七首作品作分享並分析翻唱者與原唱的不同，感受他們各具特色的演繹。

〈偏偏喜歡你〉

唱：陳慧嫻
曲：陳百強
詞：鄭國江
編：張人傑

第一首先說說陳慧嫻的〈偏偏喜歡你〉。近一年多來，陳慧嫻曾經在一些訪問中提到她年輕時其實是 Danny 的 fans，但入行之後因為自身工作太忙碌，加上和 Danny 並不是簽約同一間唱片公司，所以從沒有機會直接向 Danny 本人說出自己是他的忠實 fans，因此留有小小的遺憾。

她所翻唱的〈偏偏喜歡你〉是一首膾炙人口的作品，翻唱難度相當高。因此編曲人張人傑選用了與 Danny 原版的小調截然不同的編曲，陳慧嫻則以一份成熟的情感演繹，中段的柔和唱腔道出了對感情的付出，有一種偏偏喜歡你的固執感覺。這恰好與陳慧嫻多年來的真實性格不謀而合，將其率直的形象表露無遺，兩者結合下異常相襯。

到歌曲最後兩句，陳慧嫻再次以溫柔婉轉的情感結束歌曲，保留着對愛人的一絲回味，這就與原唱版本中，Danny 所演繹的那份因與傾心女孩分開了，但腦海中仍銘記的痴情無奈感嘆情感有所不同。這兩個版本表現了〈偏偏喜歡你〉的不同感覺與意思，實在難得！

〈從今以後〉

唱：蘇永康
曲：徐日勤
編：徐日勤、褚鎮東

〈漣漪〉

唱：關淑怡
曲：陳百強
詞：鄭國江
編：褚鎮東

蘇永康在二〇一四年推出了一首歌曲〈有過你〉，若果有留意該歌曲的歌詞，就會發現歌詞內有着 Danny 的〈有了你〉部分歌詞，而且感情細膩，效果不錯。

至於這一次蘇永康版本的〈從今以後〉，是全碟各首翻唱作品中最接近 Danny 原版的一首，從編曲部分開始便有種猶如聽着原版的感覺。眾所周知，〈從今以後〉是徐日勤同 Danny 的一次經典合作，亦是 Danny 的快歌破格之作。蘇永康版本的編曲節奏與原版如出一轍，有種兄弟班的感覺，而且就連重疊和音的編排亦與原版一模一樣，相信是想藉此向 Danny 致敬。同時，這種編曲與蘇永康的演繹出奇地合襯，亦能表達出激情中帶些內斂的深層感受，與蘇永康自身的風格融為一體。而在原版中，Danny 的演繹則帶着無助、無奈、激動，因此爆發力非常高，令歌曲非常震撼！若果將兩個版本的〈從今以後〉一起聆聽，就會猶如聽到蘇永康跟 Danny 穿越了時空的界限在對唱一樣，充滿懷念的氛圍。

〈漣漪〉是 Danny 在初出道時，為人所知的一首清純而寧靜作品，歌曲道出了初戀的單純情懷，編曲簡單清澈，令人印象深刻，而關淑怡的演繹，則為歌曲帶出了另一種「靜」的感覺。

首先，關淑怡在歌曲中徹底呈現了自己標誌性的演唱方式──吐字以氣發聲，

〈深愛着你〉

唱：陳奕迅
曲：Tetsuji Hayashi
詞：林敏驄
編：徐日勤

至於在編曲上則與其**翻**唱專輯《"EX"All Time Favourites》內收錄的〈印象〉有點相近，為歌曲加入了一種深夜沉思的感覺。Danny原版和關淑怡版本的〈漣漪〉同樣投入了深厚感情的表達，關淑怡版本的〈漣漪〉用上高key，從吐字中加多了一份感性淒美的感覺，這就與原版的「靜」有所不同。不過，兩者皆能呈現出細緻的情感表達，而且各有特色，原版以Danny的男性角度出發，然後轉換成關淑怡以女性角度道出感受，含蓄而刻骨銘心，兩種角度都值得聽眾細細品嚐。

關淑怡在一九八九年出道時，Danny已是當年炙手可熱的歌手，這次關淑怡以自己的風格誠心演繹〈漣漪〉，將歌曲發揮出另一個意境，亦是一種向歌者懷緬致敬的方式！

陳奕迅多年來曾在不同的演出場合中，演繹過Danny不同時期的作品，當中最為筆者動容的，要數〈等〉。陳奕迅曾演繹過〈等〉兩次之多，證明他相當熱愛這首歌，用上百分之百的投入，令人印象難忘。而他在一九九九年的個唱上演繹〈有了你〉時也非常有感情，是另一首讓筆者聽罷記憶深刻的**翻**唱。

至於這首〈深愛着你〉，相信是《環球高歌陳百強》內其中一首重點作品。陳奕迅版的〈深愛着你〉在編曲上與Danny原版有九成相近，至於在歌手演繹

第五章 誰能忘記

〈戀愛預告〉

唱：：梁詠琪
曲：：陳百強
詞：：鄭國江
編：：徐日勤

方面，陳奕迅的感情投入更是深厚而有力量，為這首歌曲加添了一種成熟的韻味，環繞其中，與 Danny 版本各有千秋。Danny 的原版是對戀人的深愛表白，難忘而深刻；至於陳奕迅在歌曲中表達的，並不是對愛人的愛意，而是向 Danny 這位巨星的表白──對偶像的深切記憶，用情真摰，使聽眾在聆聽時更能投入在懷緬 Danny 的感情之中！

〈戀愛預告〉是 Danny 於一九八四年時為林姍姍度身訂造的一首歌曲，推出後成為林姍姍第一首廣為人知的作品，深入民心。林姍姍原版的〈戀愛預告〉充滿青春的少女味道，予人一份情竇初開的感覺，到一九八五年時，Danny 以男性角度出發，為歌曲賦予痴心漢子的形象，更深化了歌詞的另一個意境。

林姍姍的版本帶着清純，Danny 的版本顯出硬朗，表現出兩種截然不同的〈戀愛預告〉，令一眾少男少女如痴如醉，成為了情歌中另一種清新溫暖的切入。

梁詠琪自出道以來給予人一種溫柔斯文的形象，聲線與演繹風格正正與這首作品方向吻合，猶如另一次度身訂造一樣，令筆者相當期待！結婚後的梁詠琪帶給人另一種成熟、高貴的現代女性氣質，她演繹的〈戀愛預告〉多了一份經過沉澱後的告白，歌曲猶如跟隨着不同的人生階段而起了變化，配上簡單清晰編曲，成功把歌曲延續出一個不同狀態的成長過程，令歌曲加分不少。梁詠琪這

〈夢裡人〉

唱：楊千嬅
曲：陳百強
詞：陳海琪
編：于逸堯@人山人海、周錫漢

〈疾風〉

唱：林子祥、葉蒨文
曲：鍾肇峰
詞：鄭國江
編：徐日勤

次翻唱〈戀愛預告〉中所展現出的感覺，與其多年前翻唱〈幾分鐘的約會〉時完全不同，變得更為成熟穩重了。

楊千嬅是另一位Danny的「星級fans」，曾經多次表明自己是Danny的超級歌迷，鍾愛Danny的作品多年。這自然為她是次的翻唱增加了不少的壓力，因此，楊千嬅很用心地演繹歌曲。楊千嬅版的〈夢裡人〉由于逸堯@人山人海及周錫漢操刀監製，開首與原版一樣，先以簡單的結他聲起樂，格外純樸簡潔，而且結他部分更特別重新編曲，加強了歌曲的溫柔感覺，充滿致敬的誠意。至於千嬅的感情發揮亦相當到位，以女性角度唱出〈夢裡人〉內幻想的那位夢中人，深情的演繹襯托出另一份率掛情感。到末段部分，更流露出如幻似真的幻變感覺，在結他的陪襯下將歌詞立體呈現。

聽着由葉蒨文與林子祥合唱的〈疾風〉，別有一番感慨，兩人曾經與Danny於同一間唱片公司共事，份屬好友，因此在翻唱這曲時，自然更有感受。在多年前葉蒨文亦曾翻唱過Danny的〈等〉。至於這次〈疾風〉的節拍輕快，葉蒨文與林子祥一高一低的配合，為歌曲加添了一點新意。整首歌曲氣氛一致，而且一氣呵成，絲毫沒有降低歌曲的正能量曲風，聽來與Danny原版

的快樂奔放感覺相近——原版青春氣息高漲，而新版加添了歷練後的體會，但兩個版本同樣具跳躍動感！筆者很喜歡葉倩文與林子祥版本的〈疾風〉當中以結他作襯托的編排，不單加強了歌曲的吸引度，而且兩人的情緒高漲，把歌曲的節奏一層一層疊加起來，將歌曲推上高峰，當中絕無冷場，誠意十足。

錄音簡評

《環球高歌陳百強》初版 CD 的音色比較平衡及有跳躍感，相當順耳，至於 SACD 則走硬朗密度為主，兩者所呈現的感覺有

所不同。

　　整張《環球高歌陳百強》皆由徐日勤監製，個人最喜歡〈從今以後〉、〈深愛着你〉這兩首較為接近初版的編曲。至於在〈戀愛預告〉、〈夢裡人〉、〈漣漪〉及〈偏偏喜歡你〉中，則更能感受到**翻**唱者如何細心調節演繹方式，既為歌曲添上個人風格，為歌曲注入新元素的同時亦使人回憶起原版的點滴。

　　歌曲的錄音水準亦非常出色，清晰而寧靜的背景，把幾首慢歌的氣氛**襯**托得非常到位，至於快歌的部分亦處理得相當不錯，爽朗開揚而具有爆發力，使歌曲既被賦予新的感覺，同時又不會影響原版的初心。個人認為這是一次致敬度非常高、相當用心的 Crossover，值得樂迷用心感受這次創作及懷念的深層意義！

同時與原曲互相銜接，當中有部分改編加深了歌曲的延續性，為歌曲注入新元素的同時亦使人回憶起原版的點滴。

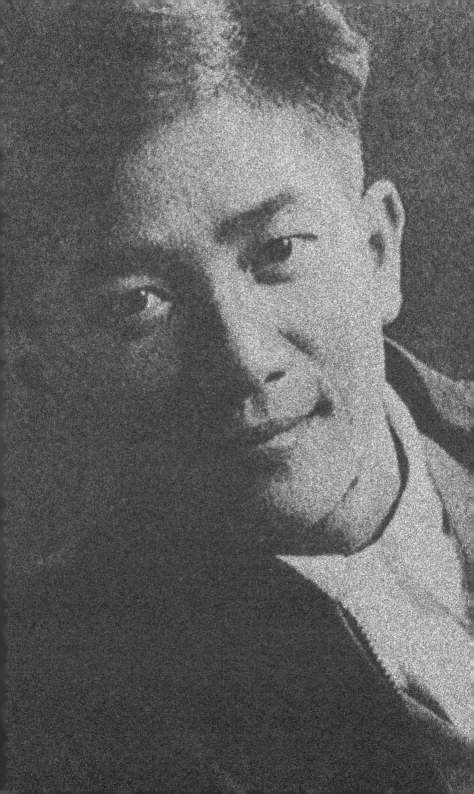

後記

傳來噩耗的一刹

一九九二年五月十八日，對於 Danny 的 fans 來說，是一個永遠不能忘記的日子。當天傍晚，傳出他昏迷入院的消息，當年我仍在當一位推銷員，在街上聽到這則新聞特別報道，心中霎時一沉。記得在不久之前，才在電視上看到他演唱新歌〈只因愛你〉，而且在那音樂節目中透露，以後要以開開心心的態度再見樂迷，後來更有消息說 Danny 會在不久的將來作出暫別樂壇的巡迴演唱會，正當我滿心期待的時候，卻突然傳來這不幸的消息，深深記得，那一刹那盡是不知所措和不明所以。畢竟，打從一九七九年起，還在就讀小學的我已開始聽他的〈眼淚為你流〉，他的歌聲深深印在我腦海裏；往後 Danny 的歌曲一直陪伴着我，小六時試過一天之內在收音機聽到七次〈偏偏喜歡你〉；一九八五年的一

首〈等〉，更是在中二那年考試期間，到同學家中溫習功課時聽到的，非常難忘！回想起來，這一切恍如昨天發生的事，沒想到他會突然昏迷入院。那一晚，收音機已在不停播放他的歌，而我這個 fans，一邊聽着收音機，一邊拿出自己擁有的 Danny 唱片和 CD，重新翻看，相信那一晚，很多歌迷也是跟我一樣，回憶 Danny 的種種。

往後一年多，深愛 Danny 的歌迷、朋友，都在心裏祝願他早日康復。這段期間，不時也有他的朋友、歌迷前往醫院探望 Danny。在他昏迷差不多一年後，另一位同屬華納的年青樂手，Beyond 的骨幹成員黃家駒，不幸於一個日本遊戲節目中發生意外，受傷後昏迷入院，並在數天後（一九九三年六月三十日）辭世，香港頓失一位年輕而極具才華的音樂人，那年家駒也不過是三十一歲，實在令人婉惜。同年十月廿五日，Danny 在昏迷一年

多後，也宣告離世。Danny 離開我們的時候，只有三十五歲，兩位對香港樂壇分別有着莫大影響和貢獻的音樂人，相繼意外離去，果真是天妒英才！

在 Danny 昏迷期間，筆者習以為常的經常拿他的作品聆聽，反反覆覆，小時候沒有留意的歌曲，也逐一細聽，不知不覺間，從一個聆聽者，變成一個想了解 Danny 更多的「研究者」。隨後家駒離開，教筆者更堅決的想步進音樂行業，了解更多關於他們的事情及其他。一九九五年六月，我正式入行，成為二手唱片店的老闆。一九九二至九五年，這三年間香港流行樂壇亦起了很大變化，隨着兩位歌者離逝，香港樂迷與音樂傳媒更開始注意原創精神，並加強了本地創作的意識，對過量的改編歌作出了回應，希望本地創作人加倍努力，創造更多更好的原創音樂。話雖如此，在只顧本地創作的同時，出現了過猶不及的情況，那是後話了。

欣慰 Danny 樂迷 有增無減

自一九九五年入行至今，不經不覺已有廿多年，我亦看着香港樂壇的改變，隨着一位又一位的巨星隕落，樂迷對於歌手的懷念亦不斷增加，以 Danny 為例，在過往的廿年，我看着一代又一代的年青樂迷加入，去追聽昔日的名曲。記得筆者剛剛開店的時候，有一位只有十九歲的歌迷，他剛剛出來工作，偶爾的機會下聽到 Danny 的歌曲，一聽之下便被深深打動，進而也喜歡上他的其他作品，以至想了解 Danny 過往的音樂歷程、Danny 的為人、言行舉止等等；後來，這位朋友更以 Danny 歌曲中的歌詞，作為自己做人的座右銘，這證明歌手、歌曲與樂迷之間，絕不止於崇拜偶像的層次，當中的影響，是超越時間的。

五年前，有一位女孩子來到筆者的店中找尋 Danny 的唱片，

談話中得知她當時剛好二十歲，出生時 Danny 已經離開了，但她卻對 Danny 的歌曲瞭如指掌，我問她，何以了解如此深？原來她就是從網上看到 Danny 的資料，以及歷代的視頻，經過長時間的了解，決定追隨這位已故偶像，追憶 Danny 當年的風姿。這些說話，聽在我這位資深樂迷的心裏，不無喜悅，也為 Danny 離世多年，仍然吸引到年青一代的粉絲，感到欣慰。

儘管好些粉絲是在 Danny 離世後才加入這行列，但他們對 Danny 的鍾愛程度，不會比我們一班當代人弱，而且對歌手會顯得更尊重，這確是值得 Danny 所有歌迷學習。願大家無分彼此，可以像 Danny 般，以歌傳心。

”
讓我一生可以是首歌　將我心聲飄於每片風

以我快樂來熱暖旁人　叫心窩可接通
“

跋：給 Danny 的話

自小喜歡您的作品，從〈眼淚為你流〉開始，對您的情歌已感受很深，也許是因為那份單純而真實的情懷；您的作品可以說已經聽了過千遍，從您的歌聲裏帶給我很多人生啟示，感激您豐富了我的道路。您過去的事蹟已經有很多人知道了，編寫這部作品，是希望未認識您的朋友，能夠從歌曲中了解您更多的內心世界，把您曾經在每一首歌曲中用心的演繹，重新細意回味。願您的光芒，繼續發熱、發亮！

謝謝您。

黃國恩 敬上

二〇一九年七月

跋：給 Ｄａｎｎｙ 的話

這樣憶起陳百強（增訂版）

黃國恩——著

責任編輯　梁卓倫、陳珈悠
裝幀設計　明　志、黃梓茵
排　　版　明　志、旨　喬、黃梓茵
印　　務　劉漢舉

出版
非凡出版
香港北角英皇道 499 號北角工業大廈 1 樓 B
電話：(852) 2137 2338　傳真：(852) 2713 8202
電子郵件：Info@chunghwabook.com.hk
網址：http://www.chunghwabook.com.hk

發行
香港聯合書刊物流有限公司
香港新界大埔汀麗路 36 號
中華商務印刷大廈 3 字樓
電話：(852) 2150 2100　傳真：(852) 2407 3062
電子郵件：info@suplogistics.com.hk

印刷
美雅印刷製本有限公司
香港觀塘榮業街 6 號海濱工業大廈 4 樓 A 室

版次
2022 年 10 月初版
2024 年 3 月第 2 次印刷
©2022 2024 非凡出版

規格
32 開（210mm x 140mm）

ISBN
978-988-8808-67-0

鳴謝：Alice Siu、環球唱片有限公司

這樣憶起陳百強

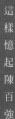

這樣憶起陳百強

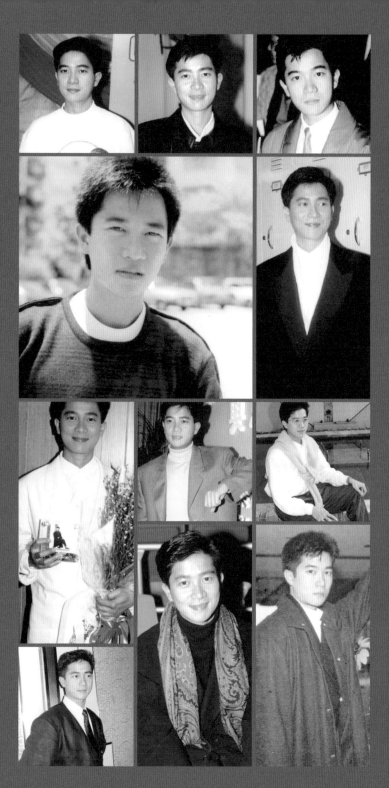

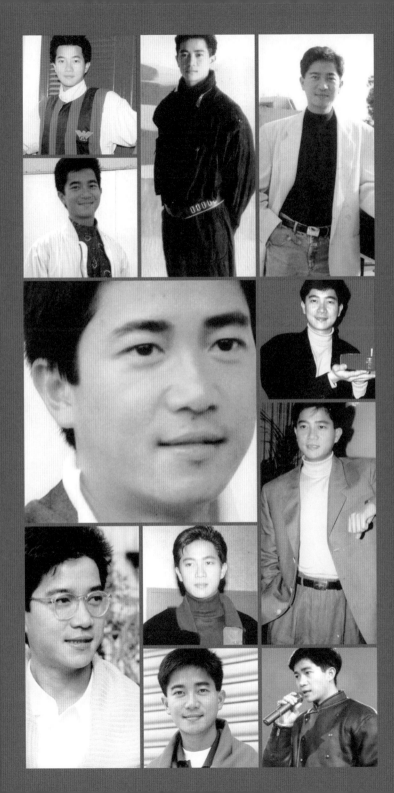

這樣憶起陳百強

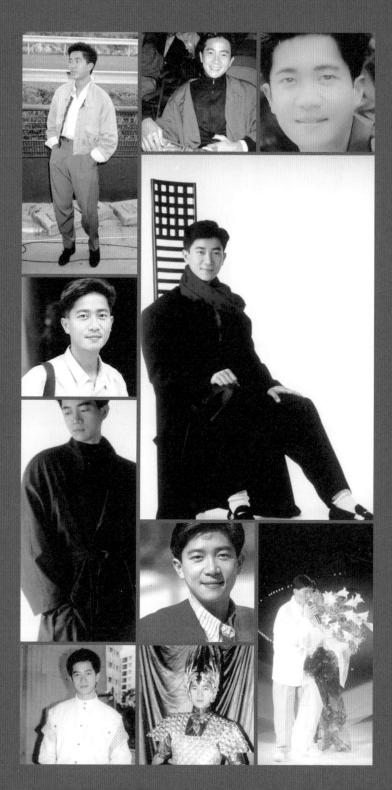

In Memory of Danny Chan

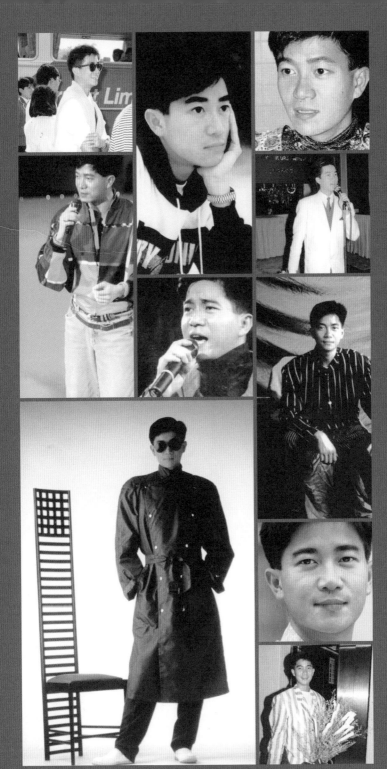

這樣憶起陳百強

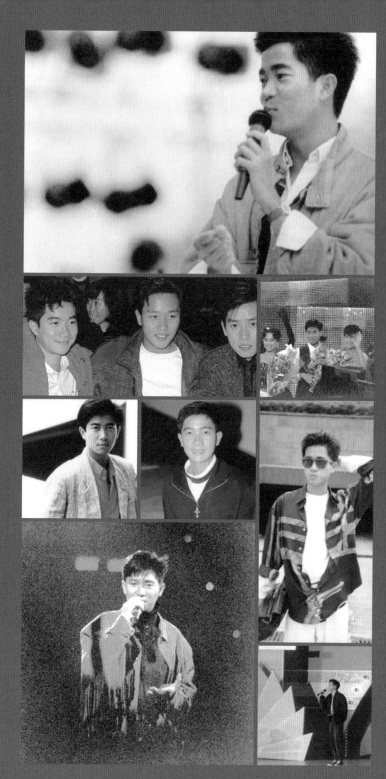